서예작품

성경요절집

북 있는 사랑

죽헌 최재도 장로님의 서집 발간을 축하드리며

전 고신대 총장 정 현 기

고신대 복음병원의 부도로 교단이 한창 어려운 때에 학교의 보직을 맡았었다. 답답한 마음에 기도하러 가덕 기도원을 찾아 가는데 태풍 매미가 강타한 지역이어서 그런지 기도원을 가는 길은 흔적도 없었고 온통 바위와 무너져 내린 흙들로 엉망이 되어 있었다. 해가 져서 어두컴컴한 길을 더듬어 기도원을 찾아가는 데 이 모든 상황이 내 처지와 너무나도 흡사하였다. 어디 한 곳 도움이 없었던 흑암과 혼란의 시기였다.

이런 혼란과 어려움이 있던 때에 죽헌 최재도 장로님을 만났다. 장로님은 당시 경남중부노회 소속 예림중앙교회 시무장로로 '죽헌서예원'을 운영하고 계셨다. 장로님은 서예의 양대 국전에서 수차례 입선 및 특선을 한 한국의 대표적인 원로작가이셨다. 교단이 어렵다는 소식을 접하면서 교단에 감사와 위로를 표할 방법이 없을까 기도하던 가운데 성경말씀을 적어 서예전을 가지고 그 수익금을 학교에 헌금하기로 마음을 정하시고 나를 만나신 것이었다. 아무도 손을 붙잡아 주지 않던 암담한 시기에 장로님의 제안은 참으로 고마웠다.

내가 만난 최재도 장로님은 정갈하고 단아한 분이셨다. 한 길을 꿋꿋하게 걸어오신 고집스러움이 부드럽고 온화한 성품에 잘 녹아있는, 그런 절제미가 있는 분이셨다. 장로님이 애용하는 성경구절을 가지고 작품을 만드셨는데 이는 말씀에 대한 장로님의 신앙고백이 묻혀 있는 것이라고 생각되었다. 이제 다시 성경구절을 작품으

로 내신 것을 책으로 묶는다면서 내게 글을 부탁하시니 과거의 고맙던 추억과 더불어 장로님의 신앙과 인격의 향기를 다시 말하는 듯하다.

바울은 제2차 전도여행 때에 고린도에서 실라와 디모데를 기다린다. 불량한 유대인들의 박해 때문에 고린도로 피해 왔지만 3주간 동안 말씀을 가르쳤던 어리디어린 데살로니가 교회가 걱정되었기 때문이다. 어린 교회를 위해 바울은 실라와 디모데를 그곳에 두고 왔는데 이제 그 교회가 박해 가운데 어떻게 되었는지 마음을 졸이면서 그들을 기다렸던 것이다. 그런데 실라와 디모데가 가져온 소식은 놀라운 것이었다. 데살로니가 교회가 믿음의 역사와 사랑의 수고와 소망의 인내가 있는 교회라는 소식을 들었던 것이다. 바울은 말씀의 놀라운 능력으로 데살로니가 교회가 살아 역사하는 것을 보고 감격하면서, 고린도에서 말씀에 사로잡혀서 일 년 반 동안을 말씀을 증언하여 많은 결신자를 얻었다. 말씀의 능력을 체험한 바울은 그 후 에베소서에서도 두란노 서원에서 하루 4시간씩 2년 동안 말씀을 전파하여 온 에베소가 뒤집어 지는 역사를 경험하게 된다.

이것이 하나님이 우리에게 계시하신 말씀의 능력이다. 이 능력의 말씀을 죽헌 최재도 장로님이 평생을 붙들고 살아오셨고 이제 책으로 엮어 내시게 된 것이다. 단순한 작품의 묶음이 아니라 장로님의 신앙과 인격과 삶의 고백이라고 생각하면서 내가 좋아하는 말씀으로 이 글을 마감하고자 한다. " 너희가 거듭난 것은 썩어질 씨로 된 것이 아니요 썩지 아니할 씨로 된 것이니 살아 있고 항상 있는 하나님의 말씀으로 되었느니라" (베드로전서 1:23). 부디 장로님이 내신 책 속에 있는 성경말씀을 통해서 생명의 역사가 일어나기를 소망해 본다.

目　錄

新　約

起初神創造天地

創世記 1：1 • *52×75cm*

創造

太初에
하나님이 天地를
創造하시니라

創世記 1 : 1 · *17×60cm*

神

就賜福給他們，又對他們說：
要生養眾多，遍滿地面治理這地，
創世記 一章二十八節

하나님이 그들에게 복을 주시며 하나님이 그들에게
이르시되 생육하고 번성하여 땅에 충만하라 정복하라

竹軒 崔左鎣 書

創世記 1 : 28 · *30×85cm*

여호와께서

아브람에게 이르시되 너는 너의 故鄕과 親戚과 아버지의 집을 떠나 내가 네게 보여줄 땅으로 가라 내가 너로 큰 民族을 이루고 네게 福을 주어 네 이름을 昌大하게 하리니 너는 福이 될지라 너를 祝福하는 者에게는 내가 福을 내리고 너를 詛呪하는 者에게는 내가 詛呪하리니 땅의 모든 族屬이 너로 말미암아 福을 얻을 것이라 하신지라 이에 아브람이 여호와의 말씀을 따라 갔고 롯도 그와 함께 갔으며 아브람이 하란을 떠날 때에 칠십오세였더라

여호와 이레

여호와의 산에서 준비되리라 하더라

創世記二二章十四節說
竹軒 崔在道

여호와 이레

左耶和華的山上必有豫備

創世記二十二章十四節言
崔左芫書

創世記 22：14 · 20×70cm　　創世記 22：14 · 17×95cm　　　　創世記 12：1-4 · 20×70cm

내가 네게 큰 복을 주고 네 씨가 크게
번성하여 하늘의 별과 같고 바닷가의
모래와 같게 하리니 네 씨가 그 대적의
성문을 차지하리라 또 네 씨로 말미암아
천하 만민이 복을 받으리니 이는
네가 나의 말을 준행하였음이니라

창세기 이십이장 십칠~십팔절 말씀 죽현 최쎄도

創世記 22：17~18 · *44×70cm*

願神賜你天上的甘露，地上的肥土，並許多五穀新酒。願多民事奉你，

하나님은 하늘의 이슬과 땅의 기름짐이며 풍성한 곡식과 포도즙을 네게 주시기를 원하노라 만민이 너를 섬기고 열국이 네게 굴복하리라 창세기 이십칠장 이십팔·구절 말씀 죽헌

創世記 27：28~29・33×120cm

願神賜你天上的甘露，地上的肥土，並許多五穀新酒。創世記 二十七章二十八節

하나님은 하늘의 이슬과 땅의 기름짐이며 풍성한 곡식과 포도즙을 네게 주기를 원하노라 죽헌 최지도 븡서

創世記 27：28・40×70cm

我怎能作他這大惡，得罪神呢？

神前요셉心

내가 어찌 이 큰 악을 행하여 하나님께 죄를 지으리이까

創世記二十九章九節下 竹軒

創世記 39：9 · *35×70cm*

這樣看來，差我到這裏來的
不是你們，乃是神。他又使我如
法老的父，作他全家的主，並埃及
全地的宰相。創世記四十五章八節 兄弟相逢

나를 이리로 보내신 이는 당신들이 아니요
하나님이시라 하나님이 나를 바로에게 아버지로
삼으시고 그 온 집의 주로 삼으시며 애굽 온 땅의
통치자로 삼으셨나이다 즉 현 회 재 도

創世記 45：8・45×65cm

십 계 명 (율법)

나는 너를 애굽땅 종되었던 집에서 인도하여낸 네 하나님 여호와라

○ 너는 나 외에는 다른 신들을 네게 두지 말라

○ 너를 위하여 새긴 우상을 만들지 말고 또 위로 하늘에 있는 것이나 아래로 땅에 있는 것이나 땅 아래 물속에 있는 것의 어떤 형상도 만들지 말며 그것들에게 절하지 말며 그것들을 섬기지 말라 나 네 하나님 여호와는 질투하는 하나님인즉 나를 미워하는 자의 죄를 갚되 아버지로부터 아들에게로 삼사대까지 이르게 하거니와 나를 사랑하고 내 계명을 지키는 자에게는 천대까지 은혜를 베푸느니라

○ 너는 네 하나님 여호와의 이름을 망령되게 부르지 말라 여호와는 그의 이름을 망령되게 부르는 자를 죄없다 하지 아니하리라

○ 안식일을 기억하여 거룩하게 지키라 엿새 동안은 힘써 네 모든 일을 행할 것이나 일곱째 날은 네 하나님 여호와의 안식일인즉 너나 네 아들이나 네 딸이나 네 남종이나 네 여종이나 네 가축이나 네 문안에 머무는 객이라도 아무 일도 하지 말라 이는 엿새 동안에 나 여호와가 하늘과 땅과 바다와 그 가운데 모든 것을 만들고 일곱째 날에 쉬었음이라 그러므로 나 여호와가 안식일을 복되게 하여 그 날을 거룩하게 하였느니라

○ 네 부모를 공경하라 그리하면 네 하나님 여호와가 네게 준 땅에서 네 생명이 길리라 ○ 살인하지 말라

○ 간음하지 말라 ○ 도둑질하지 말라 ○ 네 이웃에 대하여 거짓증거하지 말라 ○ 네 이웃의 집을 탐내지 말라 네 이웃의 아내나 그의 남종이나 그의 여종이나 그의 소나 그의 나귀나 무릇 네 이웃의 소유를 탐내지 말라

죽헌 출애굽기 이십장 일절에서 십칠절 말씀 죽헌 최재도 봉서

出애굽기 20 : 8 · *35×55cm*

열 재 앙

물이 피가 되다

개구리가 올라 오다

티끌이 이(蝨)가 되다

파리가 가득하다

가축의 죽음

악성 종기가 생기다

우박이 내리다

메뚜기가 땅을 덮다

흑암이 땅에 있다

처음난 것의 죽음을 경고하다

하나님의 능력 나타남 죽헌 쓰다

出애굽기 7~11 · *75×65cm*

내가 애굽 사람에게 어떻게 行하였음과
내가 어떻게 獨수리 날개로 너희를
업어 내게로 引導하였음을 너희가
보았느니라 世界가 다 내게 屬하였나니
너희가 내 말을 잘 듣고 내 言約을
지키면 너희는 모든 民族 中에서
내 所有가 되겠고 너희가 내게 對하여
祭司長 나라가 되며 거룩한 百姓이 되리라

출애굽기 실구장 사절~육절 말씀 竹軒 書

出애굽기 19：4~6・56×70cm

유월절 (逾越節) 회재도봉서

하나님이 이스라엘 민족을 구속하신 것을 기념하는
절기로써 열번째 재앙을 알드고 세워진 규례이다
이날밤은 열한째 재앙 이므로 애굽인들에게는 저주와
통곡의 밤이 이스라엘에게는 구원과 축복의 밤이 되었다

出애굽기 12장・35×100cm

그 땅의 十分의 一곧 그 땅의 穀食이나
나무의 열매는 그 十分의 一은
여호와의 것이니 여호와의 聖物이라

레위記 二十七章 三十節

竹軒 崔左莹

레위記 27 : 30 • *25×70cm*

여호와의 말씀에
내 삶을 두고 盟誓하노라
너희 말이 내 귀에 들린대로
내가 너희에게 行하리니。。。。
民數記 十四章 二十八 節言 竹軒 萲

民數記 14：28 · 33×70cm

여호와는 네게 복을 주시고 너를 지키시기를 원하며
여호와는 그 얼굴로 네게 비추사 은혜 베푸시기를 원하며
여호와는 그 얼굴을 네게로 향하여 드사 평강 주시기를 원하노라
민수기 육장 이십사・오・육절 말씀 죽헌 희재도

民數記 6：24~26 · 20×70cm

16

여호와께서 命令하사
네 倉庫와 네 손으로 하는 모든
일에 福을 내리시고 네 하나님
여호와께서 네게 주시는 땅에서
네게 福을 주실 것이며
여호와께서 네게 盟誓하신 대로
너를 세워 自己의 聖民이 되게
하시리니 이는 네가 네 하나님
여호와의 命令을 지켜 그 길로
行할 것임이니라 땅의 모든
百姓이 여호와의 이름이 너를
為하여 불리는 것을 보고 너를
두려워하리라 여호와께서 네게
주리라고 네 祖上들에게 盟誓하신.
땅에서 네게 福을 주사 네 몸의
所生과 家畜의 새끼와 土地의 所産을
많게 하시며 여호와께서 너를
為하여 하늘의 아름다운 寶庫를
여시사 네 땅에 때를 따라 비를
내리시고 네 손으로 하는 모든 일에
福을 주시리니 네가 많은 民族에게
꾸어줄지라도 너는 꾸지 아니할 것이요
여호와께서 너를 머리가 되고 꼬리가
되지 않게 하시며 오직 너는 내가
오늘 네게 命令하는 네 하나님
여호와의 命令을 듣고 지켜 行하며
네가 오늘 네게 命令하는 모든 말씀을
떠나 左로나 右로나 치우치지 아니하고
다른 神을 따라 섬기지 아니하면
이와 같으리라
申命記 二十八章 八~十四節 竹軒書

申命記 28：8~14・*193×70cm*

순종하여 받는 복 (福)

네가 네 하나님 여호와의 말씀을 삼가
듣고 내가 오늘 네게 命令하는 그의 모든
命令을 지켜 行하면 네 하나님 여호와
께서 너를 世界 모든 民族 위에 뛰어나
게 하실 것이라 네가 네 하나님 여호와
의 말씀을 청종하면 이 모든 福이 네게
임하며 네게 이르리니 城邑에서도 福을
받고 들에서도 福을 받을 것이며 네
몸의 자녀와 네 土地의 所産과 네 짐승
의 새끼와 소와 羊의 새끼가 福을 받을
것이며 네 광주리와 떡반죽 그릇이 福
을 받을 것이며 네가 들어와도 福을 받
고 나가도 福을 받을 것이니라

성경신명기 이십팔장 일절~육절 말씀

죽헌 최 재 도 謹書

申命記 28：1~6・*70×70cm*

是耶和華──你神所眷顧的；
從歲首到年終；那和華──你神的
眼目時常看顧那地。

네 하나님 여호와께서 돌보아
주시는 땅이라 연초부터 년말까지 네 하나님 여호와의 눈이 항상 그 위에 있느니라

申命記 十一章 十二節
竹軒 崔在道

申命記 11：12・*35×130cm*

所以你們要謹守遵行這約的話
好叫你們在一切所行的事上亨通

그런즉
너희는 이 언약의 말씀을 지켜행하라
그리하면
너희가 하는 모든 일이 형통하리라

申命記 二十九章九節言 竹軒 崔左晃奉書

너희는 強하고 담대하라
두려워하지 말라 그들을
떨지 말라 이는 네 하나님
여호와 그가 너와 함께 가시며
결코 너를 떠나지 아니하시며 버리지
아니하실 것임이라

시명기 삼십일장 육절 말씀
최 재 도 씀

申命記 31：6 · 40×70cm

申命記 29：9 · 40×70cm

人生之二路
보라 내가 오늘
生命과 福과 死亡과 禍를
네 앞에 두었나니 곧 내가 오늘
네게 명령하여 네 하나님 여호와를
사랑하고 그 모든 길로 행하며
그의 명령과 규례와 법도를
지키라 하는 것이라 그리하면
네가 생존하며 번성할 것이오
또 네 하나님 여호와께서 네가 가서
차지할 땅에서 네게 복을 주실것이니라
그러나 네가 만일 마음을 돌이켜
듣지 아니하고 유혹을 받아 다른
신들에게 절하고 그를 섬기면 내가
오늘 너희에게 선언하노니 너희가
반드시 망할 것이라
내가 오늘 하늘과 땅을 불러 너희에게 증거를 삼노라
네 앞에 두었은즉 너와 네 子孫이
살기 爲하여 生命을 擇하고 네 하나님
여호와를 사랑하고 그의 말씀을 청종
하며 또 그를 依支하라

申命記 三十章十五~二十節 書 竹軒書

申命記 30：15~20 · 130×70cm

강하고 담대하라

너는 내가 그들의 조상에게 맹서하여 그들에게

주리라 한 땅을 이 백성에게 차지하게 하리라

오직 강하고 극히 담대하여 나의 종 모세가 네게

명령한 그 율법을 다 지켜 행하고 좌로나 우로나

치우치지 말라 그리하면 어디로 가든지 형통

하리니 이 율법책을 네 입에서 떠나지 말게 하며

주야로 그것을 묵상하여 그 안에 기록된 대로

다 지켜 행하라 그리하면 네 길이 평탄하게 될

것이며 네가 형통하리라 내가 네게 명령한 것이

아니냐 강하고 담대하라 두려워하지 말며

놀라지 말라 네가 어디로 가든지 네 하나님

여호와가 너와 함께 하느니라 하시니라

여호수아 일장 육~구절 말씀 죽헌 최재도 공서

여호수아 1 : 6~9 · 63×68cm

你當剛強壯膽！因為你必使這百姓承受那地為業，就是我向他們列祖起誓應許賜給他們的地。只要剛強，大大壯膽，謹守遵行我僕人摩西所吩咐你的一切律法，不可偏離左右，使你無論往哪裏去，都可以順利。這律法書不可離開你的口，總要晝夜思想，好使你謹守遵行這書上所寫的一切話。如此，你的道路就可以亨通，凡事順利。我豈沒有吩咐你嗎？你當剛強壯膽！不要懼怕，也不要驚惶；因為你無論往哪裏去，耶和華你的神必與你同在。約書亞記一章六～九節

여호수아 1：6~9 · 96×70cm

보라 (여호수아의 마지막 말 중에서)

나는 오늘 온 세상이 가는 길로 가려니와 너희의 하나님 여호와께서 너희에게 대하여 말씀하신 모든 善한 말씀이 하나도 틀리지 아니하고 다 너희에게 應하여 그 中에 하나도 어김이 없음을 너희 모든 사람은 마음과 뜻으로 아는 바라 너희의 하나님 여호와께서 너희에게 말씀하신 모든 善한 말씀이 너희에게 臨한 것 같이 여호와께서 모든 不吉한 말씀도 너희에게 臨하게 하사 너희의 하나님 여호와께서 너희에게 주신 이 아름다운 땅에서 너희를 滅絕하기까지 하실것이라

여호수아 이십삼장 십사~십오절

여호수아 23：14~15 · 92×70cm

我們必定事奉耶和華。

나와 내 집은 여호와를 섬기겠노라

여호수아 이십사장 십오절 下 말씀

죽헌 최 재 도

여호수아 23 : 14~15 · 92×70cm

오직 너는 마음을 굳세게 하고 極히 크게 하여 나의
종 모세가 네게 命한 律法을 다 지켜 行하고 左로나 右
로나 치우치지 말라 그리하면 어디로 가든지 亨通하
리니 이 律法冊을 네 입에서 떠나지 말게 하며 晝夜로
그것을 黙想하여 그 가운데 記錄한 대로 다 지켜 行하
라 그리하면 네 길이 平坦하게 될 것이라 네가 亨通通하
리라 내가 네게 命한 것이 아니냐 마음을 굳세게 하고
強大히 하라 두려워 말며 놀라지 말라 네가 어디로 가
든지 네 하나님 여호와가 너와 함께 하느니라
니라 여호수아 일장 칠절·팔절 구절 말씀 죽헌 최재도

여호수아 1 : 7~9 · 35×70cm

21

그 땅 얻기를 게을리 하지 말라

너희가 가면 平和로운 百姓을 만날

것이요 그 땅은 넓고 그곳에는 世上에

있는 것이 하나도 不足함이 없느니라

하나님이 그 땅을 너희 손에 넘겨

주셨느니라 하는지라

士師記 十六章 九下十部
竹軒 崔左 印

너희가 나를 버리고 다른 神들을

섬기니 그러므로 내가 다시는 너희를

救援하지 아니하리라

竹軒 崔左 印 사사기 십장 십삼절

士師記 10：13 · 25×67cm

士師記 18：9下 · 38×70cm

路得說（룻기）

不要催我回去不眼隨你。
你往哪裏去,我也
往那裏去;你在哪裏住宿,
我也在那裏住宿;你(你宿)
你的國就是我的國,你的神
就是我的神。

룻이 이르뤠

路得記 一章十六節

내게 어머리를 떠나며 어머니를 따르지 말고 돌아가라

강권하지 마옵소서 어머니께서 가시는곳에 나도 가고

어머니께서 머무시는곳에서 나도 머물겠나이다

어머니의 백성이 나의 백성이 되고 어머니의

하나님이 나의 하나님이 되시리니

룻기 일장 십육절 말씀 주현희 재도

룻記 1 : 16下 · *80×70cm*

사무엘이 이르대

여호와께서 燔祭와 다를 祭祀를 그의 목소리를 聽從

하는 것을 좋아하심 같이 좋아하시겠나이까

順從이 祭祀보다 낫고 듣는 것이

숫양의 기름보다 나으니

竹軒 崔左道

사무엘上 十五章 二十二節

我祈求爲要得這孩子；

耶和華已將我所求的賜

給我了。撒母耳記上一章二十七節(한나의 祈禱中에서)

이 아이를 위하여 내가 기도하였더니 내가 구하여 기도한 바를

여호와께서 내게 허락하신지라 사무엘상 일장 이십칠절 한나의 말씀

한나의 기도중에서 竹軒 崔左道

사무엘上 1：27・30×70cm 사무엘上 15：22・28×70cm

24

至於我，斷不停止為
你們禱告，竹軒崔石送
以致得罪耶和華。我必以
善道正路指教你們。

나는 너희를 위하여 기도하기를 쉬는 죄를
여호와 앞에 결단코 범하지 아니하고 선하고
의로운 길을 너희에게 가르칠 것인즉

사무엘상 십이장 이십삼절 (사무엘의 終言)

사무엘上 12：23 · 45×65cm

只有耶和華為聖；除他以外沒有可比的，
也沒有盤石像我們的 神

여호와와 같이 거룩하신 이가 없으시니 즉 주밖에 다른이가 없고 우리 하나님 같은
반석도 없으심이니이다

사무엘상 이장 이절 말씀 竹軒 崔石

撒母耳記上二章二節說

사무엘上 2：2 · 25×100cm

이제 請하건대

종의집에 福을주사 主앞에 永遠히

있게하옵소서 主여호와께서

말씀하셨사오니 主의종의집이

永遠히 福을 받게하옵소서 하니라

사무엘下七章二十九節

다읏의 祈禱中에서 竹軒 崔左 한

사무엘下 7 : 9 · 38×70cm

26

성경列王記上 二章 二·三節 말씀 (다윗이 아들 솔로문에게)

내가 이제 세상 모든 사람이 가는

길로 가게 되었노니 너는 힘써

大丈夫가 되고 네 하나님 여호와의

命令을 지켜 그 길로 行하여 그 法律과

誡命과 律例와 證據를 모세의 律法에

記錄된 대로 지키라 그리하면 네가 무엇을

하든지 어디로 가든지 亨通할지라

列王記上 2 : 2~3 · 45×70cm

主는 하늘에서 들으사 主의 종들과
主의 百姓 이스라엘의 罪를 赦하시고 그들이
마땅히 行할 善한 길을 가르쳐 주시오며
主의 百姓에게 基業으로 주신 主의 땅에
비를 내리시옵소서 列王記上 八章 三十六節 竹軒 書

列王記上 8：36 · *35×70cm*

世上 萬民에게 여호와께서만 하나님이시고

그 밖에는 없는줄을 알게 하시기를 願하노라

그런즉 너희의 마음을 우리 하나님 여호와께

穩全히 바치고 完全하게 하여 오늘과 같이

그의 法度를 行하며 그의 誡命을 지킬지어다

列王記上 八章 六○~六十 佛 竹軒 崔左

列王記上 8：60～61・35×70cm

여호와가 너희를 爲하여 記錄한 律例와
法度와 律法과 誡命을 지켜 永遠히 行하고
다른 神들을 敬畏하지 말며 또 내가 너희와
세운 言約을 잊지 말며 다른 神들을
敬畏하지 말고 오직 너희 하나님 여호와만
敬畏하라 列王記下 十七章 三十七~三十九 第海州崔

列王記下 17：37~39・40×70cm

歷代上 4：10 · *26×80cm*

歷代上 4：10 · *35×70cm*

歷代上 4：10 · *30×60cm*

說 耶和華以色列的神啊,
天上地下沒有神啊,
可比你的!
你向那盡心行在你面前的僕人守約
施慈愛，歷代下六章十四節（솔로몬의 기도）

이스라엘의 하나님 여호와여 천지에 주와 같은
신이 없나이다 주께서는 온 마음으로 주의 앞에서
행하는 즉 주의 종들에게 언약을 지키시고 은혜를
베푸시나이다 역대하 육장 십사절 竹軒書

歷代下 6：14 · 46×65cm

裁判官에게 이르되 너희는 行하는 바를 삼가 行하라 너희는 裁判하는 것이
사람을 爲함이 아니요 여호와를 爲함이니 너희가 裁判할 때에 여호와께
서 너희와 함께 하실지라 그런즉 너희는 여호와를 두려워하는 마음으로
삼가 行하라 우리의 하나님 여호와께서는 不義함도 없으시고 偏僻됨도
없으시고 賂物을 받으심도 없으시니라

歷代下 十九章六.七節말씀 竹軒 崔左道奉書

歷代下 19：6~7 · 24×90cm

히스기야가

그의 하나님 여호와 보시기에 善과 正義와

其實함으로 行하였으니

그가 行하는 모든 일곧 하나님의 殿에 隨從으로

일에나 律法에나 誡命에나 그의 하나님을

찾고 한 마음으로 行하여 亨通하였더라

歷代下三十一章二十～二十一節言 竹軒書

歷代下 31：20~21 · *30×70cm*

主題 에스라의 悔改 祈禱

說：我的 神，我抱愧蒙羞，不敢向我 神仰面，因為 我們的罪孽頂，我們的罪惡滔天。滅

말하기를 나의 하나님이여 내가 부끄럽고 낯이 뜨거워서 감히 나의 하나님을 향하여 얼굴을 들지 못하오니 이는 우리 죄악이 많아 정수리에 넘치고 우리 허물이 커서 하늘에 미쳤음이니이다

以斯拉記(에스라) 九章 六節 말씀 竹林 崔弘壽

에스라 : 9~6 · 40×65cm

오직 主는 여호와시라
하늘과 하늘들의 하늘과
日月星辰과 땅과 땅 위의 萬物과
바다와 그 가운데 모든 것을 지으시고
다 保存하시오니 모든 天軍이 主께
敬拜하나이다

느헤미야 9장6절 竹軒奉書

느헤미야 9 : 6 · 40×70cm

以斯拉站在眾民以上，在眾民
眼前展開這書。他一展開，眾民
就都站起來。以斯拉稱頌耶和華
至大的神；眾民都舉手應聲
說，阿們！阿們！就低頭，面伏於地，
敬拜耶和華。尼希米記
八章五六節

에스라가 모든 백성 위에 서서 그들 목전에
책을 펼 때에 모든 백성이 일어서니라
에스라가 위대하신 하나님 여호와를 송축하매
모든 백성이 손을 들고 아멘 아멘 하고 응답
하고 몸을 굽혀 얼굴을 땅에 대고 여호와께
경배하니라 느헤미야 팔장 오육절 말씀 죽허

느헤미야 8 : 5~6 • 70×70cm

오직주는여호와시라 하늘과하늘들의하늘과 그위의만물과바다와 그가운데모든것을 지으시고다보존하시오니 모든천군이 주께경배하나이다

느헤미야구장육절말씀 죽헌최재도

느헤미야 9 : 6 · 30×90cm

我若死就死吧

죽으면 죽으리이다

以斯帖記（에스더）四章十七節

竹軒 崔在鎬

에스더 4 : 17 · *10×60cm*

说：我赤身出於母胎，也必
赤身歸回；賞賜的是
耶和華，收取的也是
耶和華的。那和華的
名是應當稱頌的。
一章二十節 約伯記

내가 모태에서 알몸으로 나왔사온즉
또한 알몸이 그리로 돌아가올지라
주신이도 여호와시오 거두신이도
여호와시오니 여호와의 이름이
칭송을 받으실지니이다

욥기 일장 이십일절
竹軒 崔在 書

욥記 1：21・75×70cm

누가 홍수를 위하여 물결을 터 주었으며
우레와 번개 길을 터 주었으며
누가 사람 없는 땅에 사람 없는 광야에
비를 내리게 하여 연한 풀이 돋아나게 하였느냐
흡족하게 하여 여한한 토지를
비에게 아비가 있느냐 이슬방울은 누가
낳았느냐 얼음은 누구의 태에서 났느냐
공중의 서리는 누가 낳았느냐 물은
돌같이 굳어지고 깊은 바다의 수면은
얼어 붙느니라 (31,32,33,36 節)
네가 북두성을 그 궤도에 까지 높여 넘치게
물이 네게 덮이게 하겠느냐 네가
누가 지혜로 구름의 수를 세겠느냐
누가 하늘의 물주머니를 기울이겠느냐
여기 있나이다 하게 하겠느냐
티끌이 덩어리를 이루며 흙덩이가
서로 붙게 하겠느냐
내가 사자를 위하여 먹이를 사냥하겠느냐
젊은 사자의 식욕을 채우겠느냐

욥기 삼십팔장
이영우 경서

욥記 38：25~39・124×70cm

생각하여 보라
罪없이 亡한 者가 누구인가
正直한 者의 끊어짐이 어디 있는가
내가 보건대 욥記 四章 七八九節 言譯
惡을 밭 갈고 毒을 뿌리는 者는 그대로 거두나니
다 하나님의 입기운에 滅亡하고
그의 콧김에 사라지느니라
竹軒 崔東漢 書

가로되 내가 모태에서 적신이 나왔사온즉
또한 적신이 그리로 돌아가올지라 主신자
도여호와시오 취하신자도 여호와시오니
여호와의 이름이 찬송을 받으실지니이다
욥기 일장 이십일절 말씀 죽헌 최재도 붕서

욥記 1 : 21 · 25×60cm

욥記 4 : 7~9 · 35×65cm

누가 먼저 내게 주고 나로 하여금
갚게 하겠느냐
온 천하에 있는 것이 다 내것이니라

욥기 사십일장 십일절 말씀 죽헌 씀

욥記 41：11 · *25×70cm*

흙 집에서 살며
티끌로 터를 삼고 하루살이
앞에서라도 무너질 자라

竹軒 崔五龍

욥記 4：19 · *30×70cm*

욥記 五章 七~十一節 海州 崔

사람은 苦生을 爲하여 났으니 불꽃이 위로 날아가는 것 같으니라

나라면 하나님을 찾겠고 내 일을 하나님께 依託하리라

하나님은 헤아릴수 없이 (큰일을) 行하시며 奇異한

일을 셀수없이 行하시나니 비를 땅에 내리시고

물을 밭에 보내시며 낮은 자를 높이 드시고 애곡

하는 者를 일으키사 救援에 이르게 하시느니라

하나님은 헤아릴 수 없이 큰 일을

행하시며 기이한 일을 셀 수 없이

행하시나니 비를 땅에 내리시고

물을 밭에 보내시며 낮은 자를 높이

드시고 애곡하는 자를 일으키사

구원에 이르게 하시느니라

욥기오장 구절 십일절

주현 최채도

욥記 5 : 9~11 · 40×65cm

아침마다 勸(권)懲(징)하시며 瞬(순)間(간)마다 하시나이까

욥記 七章十八節

竹軒 崔在道 書

하나님은 아프게 하시다가 싸매시며 상하게
하시다가 그의 손으로 고치시나니 여섯 가지
환란에서 너를 구원하시며 일곱 가지 환란
이라도 그 재앙이 네게 미치지 않게 하시며
기근 때에 죽음에서 전쟁 때에 칼의 위협
에서 너를 구원하실 터인즉

海愚 崔在道 書 욥기 오장 십팔 십구 이십절

욥記 5：18〜20 • *35×65cm*　　　욥記 7：18 • *17×70cm*

네가 萬一 하나님을 꼭 지런히 求하시며 金解하신이에게 빌고 또 淸潔하고 正直하면 丁寧 너를 돌아보시고 네 義로운 집으로 亨通 하게하실것이라 네 始作은 微弱하였으나 네 나중은 甚히 昌大 하리라

욥기 팔장 오 육 칠절 말씀 봉서

네가 만일 하나님을 꼭 지런히 구하며 전능하신이에게 빌고 또 청결하고 정직하면 전녕너를 돌아보시고 네 의로운집으로 형통하게하실것이라 네 시작은 미약하였으나 네 나중은 심히 창대 하리라

욥기 팔장 오절 육절 칠절 말씀 국현 회재도 봉서

욥記 8：5~7・11×80cm 욥記 8：5~7・23×75cm

45

네 始作은 水弱 하였으나
네 나중은 甚히 昌大 하리라

竹軒 崔○ ○

욥記 8 : 7 · 25×80cm

在神有智慧 和能力；他有謀略
和知識。他折毀的，就不能再建造；
他捆住人，便不得開釋。

지혜와 권능이 하나님께 있고 계략과 명철도 그에게 속하였나니
그가 헐으신즉 다시 세울수가 없고 사람을 가두신즉 놓아주지 못하느니라
約伯記 (욥기 十二章 十三四節 말씀

주후 이천십오년 십이월 초일일 竹軒 崔○ ○

욥記 12 : 13~14 · 40×70cm

46

女人 에게서 피어난 사람은 生涯가 짧고
걱정이 가득하며
그는 꽃과 같이 자라나서 시들며
그림자 같이 지나가며 머물지 아니하거늘
욥記 十四章 一~二節言 題:人生 竹軒 書

女人 에게서 피어난 사람은 生涯가 짧고
걱정이 가득하며 그는 꽃과 같이 지나가며 자라나서
시들며 그는 그림자 같이 지나가며 머물지 아니하거늘
聖經 욥記 十四章 一~二節言 人生 崔在道 書

욥記 14 : 1~2 · 32×70cm

욥記 14 : 1~2 · 23×78cm

然る他ヵ莲 我所行旳路 佃試煉我之後 我必如 精金 (정금)

내가 는길을 그가 아시나니 그가 나를

鍛鍊하신 後에는 純金 같이 되어 나오리라

約伯書 二十三章 十節 竹軒 崔在道

나의 말이 곧 記錄 되었으면

冊에 씌어졌으면 鐵筆과 납으로 永遠히

돌에 새겨졌으면 좋겠노라

성경 욥기 십구장 이십삼·사절 竹軒 崔在道

욥記 19：23~24・*20×72cm*

욥記 23：10・*30×70cm*

내가
가는 길을 그가 아시나니
그가 나를 鍛鍊하신 後에는
내가 純金 같이 되어 나오리라

욥記 二十三章 十節 竹軒 崔左茳

욥記 23：10 · *30×90cm*

然而他(耶和華知道我所行的路;
他試煉我之後, 我必如精金。
聖經句
約伯記二十三章十節

나의 가는 길을 오직 그가 아시나니 그가 나를 鍛鍊
하신 後에는 내가 精金 같이 나오리라
욥기 23:10
국현 최재도

욥記 23：10 · *23×70cm*

어느것이 光明이 있는 곳으로 가는

길이냐 어느것이 黑暗이 있는 곳으로

가는 길이냐 너는 그의 地境으로

그를 데려갈수 있느냐

그의 집으로 가는 길을 알고 있느냐

네가 아마도 알리라 네가 그때에

태어났으리니 너의 햇數가 많음이니라

욥기 삼십팔장 십구~이십일절 말씀 竹軒

욥記 38 : 19~21 · *50×70cm*

너는 大丈夫처럼 허리를 묶고 내가 네게

물겠으니 내게 대답할지니라

네가 내 公義를 否認 하려느냐 네 義를

세우려고 나를 악하다 하겠느냐

네가 하나님처럼 능력이 있느냐

하나님처럼 천둥 소리를 내겠느냐

욥記 四十章
七八九節

莞奉書

복있는 사람은 악인의 꾀를 좇지 아니하며
죄인의 길에 서지 아니하고 오만한 자의 자
리에 앉지 아니하고 오직 여호와의 율법을
즐거워하여 그 율법을 주야로 묵상하는 자
로다 저는 시냇가에 심은 나무가 시절을 좇
아 과실을 맺으며 그 잎사귀가 마르지 아니
함 같으니 그 행사가 다 형통하리로다 악인
은 그렇지 않음이여 오직 바람에 나는 겨와
같도다 그러므로 악인이 심판을 견디지 못
하며 죄인이 의인의 회중에 들지 못하리로
다 대저 의인의 길은 여호와께서 인정하시
나 악인의 길은 망하리로다

시편 일편 일절부터 육절까지 주현 최재도書

詩篇 1 : 1~6 · 30×70cm

사람이 무엇이기에 주께서 그를 생각하시며 인자가 무엇이기에 주께서 그를 돌보시나이까

시편 팔편 사절 말씀 죽헌 최재도

복있는 사람은 惡人의 꾀를 좇지 아니하며 罪人의 길에 서지 아니하며 傲慢한 者의 자리에 앉지 아니하고 오직 여호와의 律法을 즐거워하여 그 律法을 晝夜로 默想하는 者로다 저는 시냇가에 심은 나무가 時節을 좇아 果實을 맺으며 그 잎사귀가 마르지 아니함 같으니 그 行事가 다 亨通하리로다 惡人은 그렇지 않음이여 오직 바람에 나는 겨와 같도다 그러므로 惡人이 審判을 견디지 못하며 罪人이 義人의 會中에 들지 못하리로다 大抵 義人의 길은 여호와께서 認定하시나 惡人의 길은 망하리로다

詩篇 一篇 一節~六節 말씀 竹軒 崔在道

詩篇 1：1~6 · 30×70cm

詩篇 8：4 · 22×70cm

하늘이 하나님의 영광을 선포하고

궁창이 그의 손으로 하신일을 나타

내는도다 날은 날에게 말하고

밤은 밤에게 知識을 傳하니 언어도

없고 말씀도 없으며 들리는 소리도

없으나 그의 소리가 온땅에 通하고

그의 말씀이 세상 끝까지 이르도다

시편十九
일~사절

詩篇 19 : 1~4 · 43×70cm

54

여호와는 나의 목자시니 내가 부족함이 없으리로다 그가 나를 푸른 초장에 누이시며 쉴 만한 물 가으로 인도하시는도다 내 영혼을 소생시키시고 자기 이름을 위하여 의의 길로 인도하시는도다 내가 사망의 음침한 골짜기로 다닐지라도 해를 두려워하기 않을 것은 주께서 나와 함께 하심이라 주의 지팡이와 막대기가 나를 안위하시나이다 주께서 내 원수의 목전에서 내게 상을 베푸시고 기름으로 내 머리에 바르셨으니 내 잔이 넘치나이다 나의 평생에 선하심과 인자하심이 정녕 나를 따르리니 내가 여호와의 집에 영원히 거하리로다

시편 이십삼편 봉서 죽헌 최재도

詩篇 23편·40×100cm

여호와는 나의 목자시니 내가 부족함이 없으리로다 그가 나를 푸른 초장에 누이시며 쉴 만한 물 가으로 인도하시는도다 내 영혼을 소생시키시고 자기 이름을 위하여 의의 길로 인도하시는도다 내가 사망의 음침한 골짜기로 다닐지라도 해를 두려워하지 않을 것은 주께서 나와 함께 하심이라 주의 지팡이와 막대기가 나를 안위하시나이다 주께서 내 원수의 목전에서 내게 상을 베푸시고 기름으로 내 머리에 바르셨으니 내 잔이 넘치나이다 나의 평생에 선하심과 인자하심이 정녕 나를 따르리니 내가 여호와의 집에 영원히 거하리로다

시편 이십삼편 만족 최재도 봉서

詩篇 23편·17×70cm

젊은 사자는 궁핍하여 주릴지라도

여호와를 찾는자는 모든 좋은 것에

부족함이 없으리로다

시편삼십사편 십절 말씀

죽헌 최재도 筆

詩篇 34：10 · 30×70cm

내가

나의 完全함에 行하였사오며

흔들리지 아니하고

여호와를 依支하였사오니

여호와여 나를 判斷하소서

聖經 詩篇 二十六篇 一節言 竹軒 崔在 筆

詩篇 26：1 · 40×65cm

義人은 苦難이 많으나
여호와께서 그의 모든 苦難에서
건지시는도다

竹軒 崔左煥

여호와는 나의 빛이요
나의 救援이시니 내가 누구를 두려워하리요
여호와는 내 生命의 能力이시니
내가 누구를 무서워하리요

竹軒 崔左煥

詩篇 27：1 · *30×70cm*

詩篇 34：19 · *30×70cm*

생명을 사모하고 연수를 사랑하여
복 받기를 원하는 사람이 누구뇨
네 혀를 악에서 금하며 네 입술을
거짓말에서 금할지어다
악을 버리고 선을 행하며 화평을
찾아 따를지어다 시편 삼십사편 십이~십사절
죽헌 희재 도

義人은 苦難이 많으나 여호와께서
그 모든 苦難에서 건지시는도다
시편 三十四편 十九節 말씀 竹軒 崔在道

詩篇 34：19 · *34×70cm*

詩篇 34：12~14 · *42×70cm*

여호와를 기뻐하라 그가 네 마음의

所願을 네게 이루어 주시리로다

네 길을 여호와께 맡기라 그를 依支하면

그가 이루시고 네 義를 빛같이 나타내시며

네 公義를 正午의 빛 같이 하시리로다

竹軒 崔左勳

시편 삼십칠편
사절 육절

詩篇 37 : 4~6 · *37×70cm*

하나님이여

사슴이 시냇물을 찾기에 渴急함

같이 내 靈魂이 主를 찾기에 갈급

하니이다 내 영혼이 하나님 곧

살아계시는 하나님을 渴望하나

내가 어느때에 나아가서 하나님의

얼굴을 뵈올까 시편사십이편 일·이절 竹軒

詩篇 42：11 • 50×70cm

내 영혼아 네가 어찌하여 落心하며

어찌하여 내 속에서 不安해 하는가

너는 하나님께 所望을 두라

나는 그가 나타나 도우심으로 말미암아

내 하나님을 여전히 찬송하리로다

시편 사십이편 십일절 말씀 금현 謹奉書

詩篇 42：11・*35×70cm*

하나님이여
내 속에 淨한 마음을 創造하시고
내 안에 正直한 靈을 새롭게 하소서
시편 오십일편 십절 말씀 죽헌 최재도

하나님은 나의 피난처시요 힘이시니 환란중에 만날 큰 도움이시라 그러므로 땅이 변하든지 산이 흔들려 바다 가운데 빠지든지 그것이 넘침으로 산이 요동할지라도 우리는 두려워 아니하리로다 한 시내가 있어 나뉘어 흘러 하나님의 성 곧 지극히 높으신 자의 장막의 성소를 기쁘게 하도다 하나님이 그 성중에 거하시매 성이 요동치 아니할 것이라 새벽에 하나님이 도우시리로다 이방이 훤화하며 왕국이 동하였더니 저가 소리를 발하시매 땅이 녹았도다 만군의 여호와께서 우리와 함께하시니 야곱의 하나님은 우리의 피난처시로다 와서 여호와의 행적을 볼지어다 땅을 황무케 하셨도다 그가 땅끝까지 전쟁을 쉬게 하심이여 활을 꺾고 창을 끊으며 수레를 불사르시는도다 이르시기를 너희는 가만히 있어 내가 하나님 됨을 알지어다 내가 열방과 세계중에서 높임을 받으리라 하시도다 만군의 여호와께서 우리와 함께하시니 야곱의 하나님은 나의 피난처시로다

詩篇 46편 · 30×65cm

詩篇 51 : 10 · 25×65cm

62

하나님이여
내 祈禱에 귀를 기울이시고 내가
懇求할 때에 숨지 마소서
내게 굽히사 應答하소서 내가 근심으로
便하지 못하여 嘆息하오니 이는 怨讐의
소리와 惡人의 壓制 때문이라 그들이
罪惡을 내게 더하며 怒하여 나를
逼迫하나이다

시편 오십오편 일~삼절 말씀 혹현

詩篇 55 : 1~3 · *50×70cm*

하나님이여

내 마음이 確定되었고 確定되었사오니

내가 노래하고 내가 讚頌하리이다

내 榮光아 깰지어다 琵琶야 竪琴아 깰지어다

내가 새벽을 깨우리로다 시편 오십칠편 칠~구절 말씀

이천십칠년 사월 곡우(穀雨)일 竹軒 崔호 逸 奉書

詩篇 57 : 7~9 · 40×70cm

64

나의 靈魂이 潛潛히 하나님만 바람이여

나의 救援이 그에게서 나오는도다

오직 그만이 나의 盤石이시오 나의

救援이시오 나의 要塞이시니 내가 크게

흔들리지 아니하리로다

이천십육년 일월 大寒 이튿전 竹軒 崔○○

詩篇 六十二篇 一二節

詩篇 62：1~2・40×70cm

하나님이여 나의 부르짖음을 들으시며 내 祈禱에 留意하소서 내 마음이 눌릴 때에
땅 끝에서부터 주께 부르짖으리니 나를 引導하소서 主는
의 避難處시오 怨讐를 避하는 堅固한 望臺심이니이다 내가 永遠히 主의 帳幕에 居
하며 내가 主의 날개 밑에 避하리이다 主여 主께서 나의 誓願을 들으시고 主의 이름을
敬畏하는 者의 基業을 내게 주셨나이다 主로 長壽케 하사 그의 이름을
그 代에 미치게 하시리이다 그가 永遠히 主 앞에 居하리니 仁慈와 眞理를 豫備
하사 저를 保護하소서 그리하시면 내가 主의 이름을 永遠히 讚揚하며 每日 나의 誓
願을 履行하리이다 詩篇 六十一篇 一節부터 八節까지 옥천현 희재 ○奉書

詩篇 61：1~8・20×70cm

詩篇 64편 • 27×63cm

詩篇 55편 • 40×100cm

온 땅이여 여호와께 즐거운 讚頌을
부를지어다 기쁨으로 여호와를 섬기며
그래하면서 그의 앞에 나아갈지어다
여호와가 우리 하나님 이신줄 너희는 알지어다
그는 우리를 지으신 이요 우리는 그의 것이니
그의 백성이요 그의 기르는 羊이로다
感謝함으로 그의 門에 들어가며
讚頌하므로 그의 宮庭에 드러가서 그에게
감사하며 그의 이름을 頌祝할지어다
여호와는 善하시니 그의 仁慈하심이
永遠하고 그의 誠實하심이 代代에
이르리로다

詩篇 100편 · 80×70cm

하나님이여
내가 늙어 白髮이 될 때에도
나를 버리지 마시며 내가 主의 힘을
後代에 傳하고 主의 能力을 將來의
모든 사람에게 傳하기까지
나를 버리지 마소서
하나님이여
主의 義가 또한 至極히 높으시니이다
하나님이여 主께서 큰 일을 行하셨사오니
누가 主와 같으리이까

詩篇 71 : 18~19 · 70×70cm

너희는 여호와 우리 하나님을 높이고 그 聖山에서
禮拜할지어다 여호와 우리 하나님은 거룩하심이로다

詩篇 99 : 9 · 20×70cm

主의 敎訓으로 나를 引導하시고
후에는 榮光으로 나를 迎接하시리니
하늘에서는 主밖에 누가 내게 있으리오
땅에서는 主하여 내가 思慕할 이
없나이다 내 肉體와 마음은 쇠약하나
하나님은 내 마음의 반석이시오
永遠한 分깃이시라

죽헌 최규도 이십삼 상영 이십사~이십육절

詩篇 73편 : 24~26 · 50×70cm

여호와께서는 높이 계셔도 낮은 者를
굽어살피시며 멀리서도 교만한 者를
아심이니이다 내가 患難 中에 다닐지라도
主께서 나를 살아나게 하시고 主의 손을
펴사 내 怨讐들의 憤怒를 막으시며
主의 오른손이 나를 救援하시리이다
여호와께서 나를 爲하여 報償하여
주시리이다 여호와여 主의 仁慈하심이
永遠하오니 主의 손으로 지으신 것을
버리지 마옵소서

詩篇 百三八篇 六~八節 竹軒 崔○○

詩篇 138 : 6~8 · 68×73cm

하나님이 참으로 이스라엘 중 마음이 청결한 자에게 선을 행하시나
영으니 이는 내가 악인의 형통함을 보고 오만한 자를 질시하였음으로라
며 타인과 같은 고난이 없고 그 죽음에도 고통이 없고 그 힘이 건강하
으로저희 눈은 살쪄서 넘치며 저희 소득은 마음의 소원보다 많으며
저희임은 하늘에 두고 저희 혀는 땅에 두루 다니도다 그러므로 그 백성이 이리로 돌아와서
하기를 하나님이 어찌 알랴 지극히 높은 자에게 지식이 있으랴 하는도다
볼지어다 이들은 악인이라 항상 평안하고 재물은 더하도다

詩篇 73편 · 34×102cm

하나님이여 主의 道는 극히 거룩하시오니

하나님과 같이 偉大하신 神이 누구오니이까

主後 二十七年 胃穀雨日 詩篇七十七篇 十三節을 竹軒 崔浩 書

만군의 여호와 주의 장막이 어찌 그리 사랑스러운지요 내 영혼이 여호와의 궁정을 사모하여 쇠약함이여 내 마음과 육체가 생존하시는 하나님께 부르짖나이다 나의 왕 나의 하나님 만군의 여호와여 주의 제단에서 참새도 제 집을 얻고 제비도 새끼 둘 보금자리를 얻었나이다 주의 집에 거하는 자가 복이 있나니 저희는 늘 주를 찬송하리이다 주께 힘을 얻고 그 마음에 시온의 대로가 있는 자는 복이 있나이다 저희는 눈물 골짜기로 지날 때에 그 곳으로 많은 샘이 되게 하며 이른 비도 은택을 입히나이다 저희는 힘을 얻고 더 얻어 나아가 시온에서 하나님 앞에 각기 나타나리이다 만군의 하나님 여호와여 내 기도를 들으소서 야곱의 하나님이여 귀를 기울이소서 우리 방패이신 하나님이여 주의 기름 부으신 자의 얼굴을 살펴 보옵소서 주의 궁정에서 한 날이 다른 곳에서 천날보다 나은즉 악인의 장막에 거함보다 나의 하나님 집 문지기로 있는 것이 좋사오니 여호와 하나님은 해요 방패시라 여호와께서 은혜와 영화를 주시며 정직히 행하는 자에게 좋은 것을 아끼지 아니하실 것임이니이다 만군의 여호와여 주께 의지하는 자가 복이 있나이다

시편 팔십사편 최재도 봉서

날마다 우리 짐을 지시는 主 곧 우리의 救援이신

하나님을 讚頌할지로다

시편 육십팔편 십구절 말씀 崔

詩篇 77 : 13 · *17×70cm* 詩篇 84편 · *20×90cm* 詩篇 68 : 19 · *15×78cm*

義人은 棕櫚나무같이 蕃盛하며 레바논의 柏香木같이 發育하리로다 여호와의 집에 심겼음이여 우리 하나님의 宮庭에서 興旺하리로다 늙어도 結實하며 津液이 豊足하고 빛이 靑靑하여 여호와의 正直하심을 나타내리로다 그는 나의 바위시라 그에게는 不義가 없도다

시편구십이편 십이~십오절 죽헌 최찌도

하나님이 이르시되 저가 나를 사랑한즉 내가 그를 건지리라 저가 내 이름을 안즉 내가 그를 높이리라 저가 내게 간구하리니 내가 그에게 응답하리라 그들이 환난 당할 때에 내가 그와 함께 하여 그를 건지고 영화롭게 하리라 내가 그를 장수하게 함으로 그를 만족하게 하며 나의 구원을 그에게 보이리라 하시도다

성경 시편 구십일편 십사·십오·십육절 말씀
죽헌 최찌도 씀 이천십오년 구정설날

詩篇 91：14~16 · 40×70cm

詩篇 92：12~15 · 17×67cm

내가

崔在道 奉書

새벽 날개를 치며 바다 끝에 가서
居住할지라도 거기서도 主의 손이
나를 引導하시며 主의 오른손이
나를 붙드시리이다 시편백삼십구편 구~십절

여호와여 보수하시는 하나님이여 보수하시는 하나님이여 빛을 비취소서 세계를 판단하시는 주여 일어나사 교만한 자에게 상당한 형벌을 주소서 여호와여 악인이 언제까지 악인이 언제까지 개가를 부르리이까 저희가 떠들며 오만히 말을 하며 죄악을 행하는 자가 다 자긍하나이다 여호와여 저희가 주의 백성을 파쇄하며 주의 기업을 곤고케 하며 과부와 나그네를 죽이며 고아를 살해하며 말하기를 여호와가 보지 못하며 야곱의 하나님이 생각지 못하리라 하나이다 백성중 우준한 자들아 너희는 생각하라 무지한 자들아 너희가 언제나 지혜로울꼬 귀를 지으신 자가 듣지 아니하시랴 눈을 만드신 자가 보지 아니하시랴 열방을 징벌하시는 자 곧 지식으로 사람을 교훈하시는 자가 징벌하지 아니하시랴 여호와께서 사람의 생각이 허무함을 아시느니라 여호와여 주의 징벌을 당하며 주의 법으로 교훈하심을 받는 자가 복이 있나니 이런 사람에게는 화난 날에 벗어나게 하사 악인을 위하여 구덩이를 팔때까지 평안을 주시리이다 여호와께서 그 백성을 버리지 아니하시며 그 기업을 떠나지 아니하시리로다 판단이 의로 돌아가리니 마음이 정직한 자가 다 좇으리로다 누가 나를 위하여 일어나서 행악자를 치며 누가 나를 위하여 일어나서 죄악 행하는 자를 칠꼬 여호와께서 내게 도움이 되지 아니하셨더면 내 혼이 벌써 적막중에 처하였으리로다 여호와여 나의 발이 미끄러진다 말할때에 주의 인자하심이 나를 붙드셨사오며 내 속에 생각이 많을 때에 주의 위안이 내 영혼을 즐겁게 하시나이다 율례를 빙자하고 잔해를 도모하는 악한 재판장이 어찌 주와 교제하리이까 저희가 모여 의인의 영혼을 치려하며 무죄자를 정죄하여 피를 흘리려 하나 여호와는 나의 산성이시요 나의 하나님은 나의 피할 반석이시라 저희 죄악을 저희에게로 돌리시며 저희의 악을 인하여 저희를 끊으시리니 여호와 우리 하나님이 저희를 끊으시리로다 시편구십사편 일~이십삼절 죽헌 최지도 謹書

의인은 종려나무 같이 번성하며 레바논의 백향목 같이 발육하리로다 여호와의 집에 심겼음이여 우리 하나님의 궁정에서 흥왕하리로다 늙어도 결실하며 진액이 풍족하고 빛이 청청하여 여호와의 정직하심을 나타내리로다 그는 나의 바위시라 그에게는 불의가 없도다 시편구십이편 십이절~십오절 죽헌

詩篇 92：12~15・17×67cm 詩篇 94：1~23・35×102cm 詩篇 139：9~10・25×60cm

早晨發芽生長, 晚上割下枯乾。

물은 아침에 꽃이 피어 자라다가 저녁에는 시들어 말르나이다

聖經 詩篇 九十篇 六節말씀 竹軒 崔玉 筆

온 땅이여 여호와께 즐거이 소리칠지어다

오리피여 즐겁게 노래하며 찬송할지어다

수금으로 여호와를 노래하라

수금과 음성으로 노래할지어다

시편구십팔편 사~오절 筆

詩篇 98：4~5 · 28×70cm

詩篇 90：6 · 28×70cm

天地는 없어지려니와 主는 永存하시겠고

그것들은 다 옷같이 낡으리니 衣服같이

바꾸시면 바뀌려니와 主는 한결같으시고

主의 年代는 無窮하리이다 主는 종들의

子孫은 恒常 安全히 居住하고 그의 後孫은

主앞에 굳게 서리이다

시편 백이편 이십육 ~ 이십팔절 말씀

竹軒 崔浩善

詩篇 102 : 26~28 · 40×70cm

할렐루야

여호와를 敬畏하며 그의 誡命을

크게 즐거워하는 者는 福이 있도다

그의 後孫이 땅에서 強盛함이여

正直한 者들의 後孫에게 福이 있으리로다

富와 財物이 그의 집에 있음이여

그의 公義가 永久히 서 있으리로다

시편백십이
일~삼절

詩篇 112 : 1~3 · 45×70cm

청년이 무엇으로 그의 行實을
깨끗하게 하리이까 主의 말씀만
지킬 따름이니이다 내가 全心으로
主를 찾았사오니 主의 誡命에서
떠나지 말게 하소서
시편백십구편구절십절 말씀

行爲가 穩全하여 여호와의 律法을
따라 行하는 者들은 福이 있으며
여호와의 證據들을 지키고 全心으로
여호와를 求하는 者는 福이 있도다
詩篇 百十九章 一第二節 말씀

詩篇 119：1~2・*30×70cm*

詩篇 119：9~10・*30×70cm*

主의 손이 나를 만들고 세우셨사오니

내가 깨달아 主의 誡命들을 배우게

하오서 主를 敬畏하는 者들이

나를 보고 기뻐하는 것은 내가 主의

말씀을 바라는 까닭이니이다

시편 백십구편 칠십삼절~칠십오절 말씀 竹軒 書

詩篇 119：73~75・38×70cm

여호와여 사람이 무엇이기에 주께서 그를 알아주시며 人生이 무엇이기에 그를 생각하시나이까 사람은 헛것 같고 그의 날은 지나가는 그림자 같으니이다

시편백사십사편 삼~사절말씀

詩篇 144：3~4 · *25×70cm*

내가 主의 誡命들을 純金 곧 純金보다 더 사랑하나이다 그러므로 내가 凡事에 모든 主의 法度들을 바르게 여기고 모든 거짓 行爲를 미워하나이다

시편 백십구편 백이십칠 백이십팔
竹軒 崔道亨

詩篇 119：127~128 · *25×70cm*

내가 두 마음 품는 者들을 미워하고

主의 法을 사랑하나이다

主는 나의 隱方處요 防牌시라

내가 主의 말씀을 바라나이다

너희 行惡者들이여 나를 떠날지어다

나는 내 하나님의 誡命들을 지키리로다

主의 말씀대로 나를 붙들어 살게

하시고 내 所望이 부끄럽지 않게 하소서

나를 붙드소서 그리하시면 내가 救援

을 얻고 主의 律例들에 恒常

注意하리이다

시편 백십구편 백십삼~백십칠절말씀 竹軒 書

詩篇 119 : 113~117 · *66×70cm*

여호와여 나의 부르짖음이 주의 앞에

이르게 하시고 주의 말씀대로 나를

깨닫게 하소서 나의 懇求가 주 앞에

이르게 하시고 주의 말씀대로 나를

건지소서 主께서 律例를 내게 가르치시므

로 내 입술이 主를 讚揚하리이다

主의 모든 誡命들이 義로우므로 내 혀가

主의 말씀을 노래하리이다

내가 主의 法度들을 擇하였사오니

主의 손이 恒常 나의 도움이 되게 하소서

시편백십구편 백육십구~백칠십삼편 말씀

詩篇 119 : 169~173 · *70×70cm*

내가 山을 向하여 눈을 들리라

나의 도움이 어디서 올까

나의 도움은 天地를 지으신

여호와에게서로다 여호와께서

너를 失足하지 아니하게 하시며

너를 지키는 이가 졸지 아니하시리로다

시편 백이십일편 일절~삼절 말씀 竹軒 崔도흥

詩篇 121 : 1∼3 · *45×70cm*

내가 山을 향하여 눈을 들리라
나의 도움이 어디서 올까
나의 도움은 天地를 지으신
여호와 에게서로다
여호와 께서 너를 失足하지
아니하게 하시며 너를 지키시는 이가
졸지 아니하시리로다
이스라엘을 지키시는 이는 졸지도
아니하시고 주무시지도 아니하시
리로다 여호와 는 너를 지키시는
이시라 여호와 께서 네 오른쪽에서
네 그늘이 되시나니 낮의 해가 너를
傷하게 하지 아니하며 밤의 달도 너를
害치지 아니하리로다
여호와 께서 너를 지켜 모든 患難을
免하게 하시며 또 네 靈魂을 지키시리로다
여호와 께서 너의 出入을 只今부터
永遠 까지 지키시리로다

詩篇 121편 · 115×70cm

여호와 께 感謝하라
그는 善하시며 그 仁慈하심이
永遠함이로다 神들
中에 뛰어난 하나님께 感謝하라
그 仁慈하심이 永遠함이로다
主들 中에 뛰어난 主께 感謝하라
그 仁慈하심이 永遠함이로다
홀로 큰 奇異한 일들을 行하시는
이에게 感謝하라 그 仁慈하심이
永遠함이로다 智慧로 하늘을 지으신
이에게 感謝하라 그 仁慈하심이 永遠
함이로다 땅을 물 위에 펴신 이에게
感謝하라 그 仁慈하심이 永遠함이로다
큰 빛들을 지으신 이에게 感謝하라 그 仁慈
하심이 永遠함이로다 해로 낮을 主管
하게 하신 이에게 感謝하라 그 仁慈하심이
永遠함이로다 달과 별들로 밤을 主管
하게 하신 이에게 感謝하라
그 仁慈하심이
永遠까지 讚頌할지라

詩篇 136 : 1~10 · 130×70cm

81

詩篇 121 : 1~2 · 30×70cm

詩篇 123 : 1~2 · 45×70cm

눈물을 흘리며 씨를 뿌리는 者는

기쁨으로 거두리로다 울며 씨를 뿌리러

나가는 者는 반드시 기쁨으로 그 穀食

단을 가지고 돌아 오리라

深夜撒種的必歡呼收割！

눈물을 흘리며 씨를 뿌리는 者는 기쁨으로 거두리로다

詩篇 126：5・*32×140cm*

詩篇 126：5~6・*25×70cm*

여호와께서 집을 세우지 아니하시면
세우는 者의 수고가 헛되며 여호와
께서 城을 지키지 아니하시면 파수꾼
의 깨어 있음이 헛되도다 너희가
떡을 먹으려 일어나고 늦게 누우며 수고의
떡을 먹음이 헛되도다 그러므로
여호와께서 그의 사랑하시는 者에게는
잠을 주시는도다 시편 백 이십칠편 일~이절

詩篇 127 : 1~2 · *50×70cm*

凡敬畏耶和華、
遵行他道的人便為有福！
你要使勢硓得來的；
你要享福，事情順利。
你妻子在你內室，好像多結果子
的葡萄樹；你兒女圍繞你的桌子，
好像敢欖栽子。看哪敬畏
耶和華的人必要這樣蒙福！
願耶和華從錫安賜福給你！
願你一生一世看見耶路撒冷的好處！
願你看見你兒女的兒女！

聖經詩篇百二十八篇全章
竹軒崔左鍹謹書

詩篇 128편 · *85×65cm*

여호와께서 집을 세우지 아니
하시면 세우는 者의 수고가 헛되며
여호와께서 城을 지키지 아니하시면
파수꾼의 깨어 있음이 헛되도다
너희가 일찍이 일어나고 늦게 누우며
수고의 떡을 먹음이 헛되도다
여호와께서 그의 사랑하시는 者에게는
그러므로
잠을 주시는도다 보라
子息들은 여호와의 基業이요
胎의 열매는 그의 賞給이로다
젊은 者의 子息은 壯士의 手中의
화살 같으니 이것이 그의 화살통에
가득한 者는 福되도다
그들이 城門에서 그들의 怨讐와
談判할 때에 羞恥를 當하지
아니하리로다

시편백이십칠편을 쓰고 竹軒

시편 127편 · *100×70cm*

가정의 축복

여호와를 敬畏하며 그의 길을
걷는 者마다 福이 있도다
네가 네 손이 수고한 대로 먹을
것이라 네가 福되고 亨通하리로다
네 집 안방에 있는 네 아내는 결실
한 포도나무 같으며 네 식탁에 둘러
앉은 자식들은 어린 감람나무 같으
리로다 여호와를 경외하는 者는
이같이 福을 얻으리로다

시편백이십팔편
일절~사절

詩篇 128: 1~4 · 60×70cm

여호와여 내가 깊은 곳에서

주께 부르 짓엇나이다

주여 내 소리를 들으시며 나의 부르 짓는

소리에 귀를 기울이오서

여호와께서 罪惡을 지켜 보실진대

주여 누가 서리이까 시편백삼십편 일절～삼절 까지

최재도

詩篇 130 : 1～3 · 43×70cm

87

耶和華啊，我的心不狂傲，我的眼不高大；重大和測不透的事，我也不敢行。我的心平穩安靜，好像斷過奶的孩子在他母親的懷中；我的心在我裏面真像斷過奶的孩子。以色列啊，你當仰望耶和華，從今時直到永遠！

여호와여 내 마음이 교만하지 아니하고 내 눈이 오만하지 아니하오며 내가 큰 일과 감당하지 못할 놀라운 일을 하려고 힘쓰지 아니하나이다 실로 내가 내 영혼으로 고요하고 평온하게 하기를 젖 뗀 아이가 그의 어머니 품에 있음 같게 하였나니 내 영혼이 젖 뗀 아이와 같도다 이스라엘아 지금부터 영원까지 여호와를 바랄지어다

성경 시편 일백삼십일편 전장

大邱예수교
長老會
沐恩敎會

竹軒 崔在圻

詩篇 131편 • *80×70cm*

耶和華啊，我的心不狂傲，我的眼不高大；重大和測不透的事，我也不敢行。我的心平穩安靜，好像斷過奶的孩子在他母親的懷中；我的心在我裏面真像斷過奶的孩子。以色列啊，你當仰望耶和華，從今時直到永遠！

聖經 詩篇 一百三十一篇 全章

竹軒 崔在圻 謹書

詩篇 131편 • *80×50cm*

여호와여 내가 깊은 곳에서 主께

브르짖었나이다 主여 내 소리를

들으시며 나의 브르짖는 소리에 귀를

기울이소서 여호와여 主께서 罪惡을

지켜보실진대 主여 누가 서리이까

시편 백삼십편

브라 옷 形제가 聯(련)합(함)하며

함이 어찌 그리 善(선)하고 아름다운고 同居(동거)

詩篇 百三三篇 一節 竹軒 崔○○

詩篇 130：1~3・43×70cm

詩篇 133：1・15×70cm

시
편

할렐루야 여호와의 이름을 讚頌하라

여호와의 종들아 讚頌하라

여호와의 집 우리 여호와의 聖殿

곧 우리 하나님의 聖殿 뜰에 서 있는

너희여 여호와를 讚頌하라

여호와는 善하시며 그의 이름이

아름다우니 그의 이름을 讚揚하라

시편 백삼십오편 일~삼절 말씀 죽헌 글씨

보라 형제가 연합하여 동거함이

어찌 그리 善하고 아름다운고

시편 一三三편 一절 죽헌 씀

詩篇 133：1・15×70cm

詩篇 135：1~3・50×75cm

90

主께서 내 臟腑를 지으시며 나의 母胎에서
나를 組織하셨나이다 내가 主께 感謝하옴
은 나를 지으심이 神妙莫測하심이라
主의 行事가 奇異함을 내 靈魂이 잘
아나이다 내가 隱密한데서 지음을 받고
땅의 깊은 곳에서 奇異하게 지음을 받은
때에 나의 形體가 主의 앞에 숨기우지
못하였나이다
내 形質이 이루기 前에 主의 눈이
보셨으며 나를 爲하여 定한 날이
하나도 되기 前에 主의 책에 다 記錄이
되었나이다 하나님이여 主의 생각이
내게 어찌그리 보배로우신지오
그 數가 어찌그리 많은지오
내가 세려할지라도 그 數가 모래보다
많도소이다 내가 깰때에도 오히려
主와 함께 있나이다

詩篇 139：13~18 · 105×73cm

여호와께 感謝하라
그는 善하시며 그 仁慈하심이
永遠함이로다
神들 中에 뛰어난 하나님께 感謝하라
主들 中에 뛰어난 主께 感謝하라
홀로 큰 奇異한 일들을
行하시는 이에게 感謝하라
智慧로 하늘을 지으신 이에게 感謝하라
땅을 물위에 펴신 이에게 感謝하라
큰 빛들을 지으신 이에게 感謝하라
해로 낮을 主管하게 하신 이에게 感謝하라
달과 별들로 밤을 主管하게 하신 이에게
感謝하라 그 仁慈하심이 永遠
함이로다

詩篇 136：1~9 · 90×70cm

내가

하늘에 올라갈지라도 거기 계시며 스올에 내

자리를 펼지라도 거기 계시니이다

내가

새벽 날개를 치며 바다 끝에 가서 居住할지라도

거기서도 主의 손이 나를 引導하시며

主의 손이 나를 붙드시리이다

시편 백삼십구편 팔·구·십절 말씀

이천삼십팔년 칠월 십오일 光後 七十三週年 末伏一日 哲

竹軒 書

詩篇 139 : 8~10 • 40×70cm

92

여호와여 내가 主께 부르짖어 말하기를

主는 나의 避難處시오 살아 있는

사람들의 땅에서 나의 分깃이시라

하였나이다 나의 부르짖음을 들으소서

나는 甚히 卑賤하나이다 나를 逼迫하는

者들에게서 건지소서

竹軒 崔 左 謹

시편 백사십이편 오~육절 말씀

詩篇 142：5～6・40×70cm

王이신 나의 하나님이여
내가 主를 높이고 · 永遠히 主의
이름을 頌祝하리이다
내가 날마다 主를 頌祝하며 永遠히
主의 이름을 頌祝하리이다
여호와는 偉大하시니 크게 讚揚할 것이라
그의 偉大하심을 測量하지 못하리로다
代代로 主께서 行하시는 일을 크게
讚揚하며 主의 能한 일을 宣布하리로다
主의 尊貴하고 榮光스러운 威嚴과
主의 奇異한 일들을 나는 작은
소리로 읊조리이다

시편 백사십오편 일~오절 말씀

詩篇 145 : 1~5 · 75×70cm

主의 나라는 永遠한 나라이니
主의 統治는 代代에 이르리이다
여호와께서는 모든 넘어지는 者들을
붙드시며 卑屈한 者들을 일으키시는도다
모든 사람의 눈이 主를 仰望하오니
主는 때를 따라 그들에게 먹을 것을
주시며 손을 펴사 모든 生物의 所願을
滿足하게 하시나이다
여호와께서는 그 모든 行爲에 義로
우시며 그 모든 일에 恩惠로우시도다
여호와께서는 자기에게 懇求하는 모든 者
곧 眞實하게 懇求하는 모든 者
에게 가까이 하시는도다
그는 自己를 敬畏하는 者들의
所願을 이루시며 또 그들의 부르짖음을
들으사 救援하시리로다
여호와께서 自己를 사랑하는 者들을
다 保護하시고 惡人들은 다 滅하시리로다
詩篇 一四五：十三~二十節 음 甲申 崔左....

詩篇 145：13~20・117×70cm

主의 나라는 永遠한 나라이니 主의
通治는 代代에 이르리이다 여호와께서는
모든 넘어지는 者들을 붙드시며 卑屈한
者들을 일으키시는도다 모든 사람의 눈이
主를 仰望하오니 主는 때를 따라 그들에게
먹을 것을 주시며 손을 펴사 모든 生物의
所願을 滿足하게 하시나이다
여호와께서는 그 모든 行爲에 義로우시며
그 모든 일에 恩惠로우시도다
여호와께서는 자기에게 懇求하는
모든 者에게 가까이 하시는도다
그는 自己를 敬畏하는 者들의 所願을
이루시며 또 그들의 부르짖음을
들으사 救援하시리로다
여호와께서 自己를 사랑하는 者들을
다 保護하시고 惡人들은 다 滅하시리로다
主後 二千七年 淸明後 八日 聖經 詩篇 百四十五 十三~二十節 ...

詩篇 145：13~20・107×75cm

以雅各的 神為幫助、仰望
耶和華 他 神的，這人便為有福！
야곱의 하나님을 자기의 도움으로
삼으며 여호와 자기 하나님에게
자기의 소망을 두는 자는 복이 있도다

시편 백사십육편 오절 竹軒 崔左準

할렐루야 (여호와를 찬양하라)
詩篇 一四六：一~二節
내 靈魂아 여호와를 讚揚하라
나의 生前에 여호와를 讚揚하며 나의
平生에 내 하나님을 讚頌하리로다
海州 崔左準

詩篇 146：1~2 · 27×70cm

詩篇 146：5 · 35×70cm

여호와께서는 自己 百姓을 기뻐하시며

겸손한 者를 구원으로 아름답게 하심이로다

성도들은 영광중에 즐거워하며 그들의

침상에서 기쁨으로 노래할지어다

그들의 입에는 하나님에 對한 찬양이 있고

그들의 손에는 두날 가진 칼이 있도다

성경 시편 백사십구편 사~육절 말씀 죽헌 희재 도 謹書 ✕

詩篇 149：4~6・40×70cm

할렐루야

그의 聖所에서 하나님을 찬양하라

그의 權能의 穹蒼에서 그를 讚揚할지어다

그의 能하신 行動을 讚揚하며 그의 至極히

偉大하심을 따라 찬양할지어다

喇叭소리로 찬양하며 비파와 수금으로

讚揚할지어다

絃樂과 퉁소로 讚揚할지어다

큰 소리나는 제금으로 讚揚하며 높은소리

나는 제금으로 찬양할지어다

호흡이 있는者마다 여호와를 讚揚할지어다

할렐루야　詩篇 終篇終節 一百五十 竹軒 崔左浩

詩篇 150편 · 75×70cm

지도하시리라 認定하라 그리하면 네 길을 依支하지 말라 너는 凡事에 그를 여호와를 信賴하고 네 明哲을 너는 마음을 다하여

指導하시리라 잠언 삼장 오·육절 희자도

여호와를 경외하는 것이 지식의 근본이거늘 미련한 자는 지혜와 훈계를 멸시하느니라 잠언 일장 칠절 말씀

箴言 3:5~6·30×70cm 箴言 1:7·20×70cm

네 손이 善을 베풀 힘이 있거든 마땅히
베풀 者에게 베풀기를 아끼지 말며
네게 있거든 이웃에게 이르기를 갔다가
다시 오라 來日 주겠노라 하지 말며
네 이웃이 네 곁에서 平安히 살거든
그를 害하려고 꾀하지 말며
사람이 네게 惡을 行하지 아니하였거든
까닭 없이 더불어 다투지 말며
暴虐한 者를 부러워하지 말며
그의 어떤 行爲든지 따르지 말라
大抵 悖逆者는 여호와께서 미워하시나
正直한 者에게는 그의 交通하심이
있으며 惡人의 집에는 여호와의 詛呪가
있거니와 義人의 집에는 福이 있느니라
謙遜한 者에게 恩惠를 베푸시나니
眞實로 그는 倨慢한 者를 비웃으시며
智慧로운 者는 榮光을 基業으로 받거니와
미련한 者의 榮達함은 辱이 되느니라
聖經 箴言 三章 二十七節~三十五節 竹軒 崔東道

箴言 3：27~35・120×70cm

게으른 자여 개미에게 가서 그가 하는
것을 보고 지혜를 얻으라
개미는 두령도 없고 감독자도 없고
통치자도 없으되 먹을 것을
여름 동안에 예비하며 추수 때에
양식을 모으느니라 게으른 자여
네가 어느 때까지 누워 있겠느냐
네가 어느 때에 잠이 깨어 일어나겠느냐
좀 더 자자 좀 더 졸자 손을 모으고
좀 더 누워 있자 하면 네 빈궁이
강도같이 오며 네 곤핍이 군사같이
이르리라 잠언 육장 육~십일절 죽헌 최씨도

箴言 6：6~11・75×70cm

智慧為首;所以要得智慧。在你一切所得之內必得聰明。

聖經 箴言 四章 七節 竹軒 崔左道

因為尋得我的,就尋得生命,也必蒙耶和華的恩惠。

대저 나를 얻는 者는 生命을 얻고 여호와께 恩寵을 얻을 것임이니라

聖經 箴言 八章 三十五節 戊寅 大雪 三日 前 竹軒 崔左道

箴言 4：7・34×135cm

箴言 8：35・24×80cm

敬畏耶和華是智慧的開端；認識至聖者便是聰明。

여호와를 경외하는 것이 지혜의 근본이요 거룩하신 자를 아는 것이 명철이니라

聖經 箴言 九章 十節 밤쓰 二千八百十一月 大雪三百前 竹軒 崔莊善

大抵命令은 燈불이요 法은 빛이요 訓戒의 責望은 곧 生命의 길이라

내 아들아 네 아비의 命令을 지키며 네 어미의 法을 떠나지 말고 그것을 항상 네 마음에 새기며 네 목에 매라 그것이 네가 다닐 때에 너를 引導하며 네가 잘 때에 너를 保護하며 네가 깰 때에 너로 더불어 말하리니 잠언 육장 이십절~이십삼절 밤씀

箴言 6：20~23 · *37×70cm*

箴言 9：10 · *30×90cm*

102

게으른 者여 네가 어느 때까지
누어 있겠느냐 네가 어느 때에
잠이 깨어 일어나겠느냐
좀더 자자 좀더 졸자 손을 모으고 좀더 누어 있자 하며
네 궁핍이 도적 같이 오며 네 빈궁이 군사 같이 이르리라

잠언 육장 구절~십일절 말씀 주현 희자 도 봉서

手懶的, 要受貧窮 手勤的, 卻要富足。

손을 게으르게 놀리는 자는 가난하게 되고
손이 부지런한 자는 부하게 되느니라

잠언 십장 사절말씀 주현 희자 도

箴言 6 : 9~11 · *30×70cm*

箴言 10 : 4 · *15×68cm*

多言을 能免乏思;; 禁心嘴唇是有智慧。

말이 많으면 허물을 면하기 어려우나 그 입술을 제어하는 자는 지혜가 있느니라

箴言 十章 十九節言 竹軒 崔左煥

義人의 受苦는 生命에 이르고 惡人의 所得은 罪에 이르느니라

箴言 十章 十六節 海愚

箴言 10：16 · 20×50cm

箴言 10：19 · 32×70cm

104

義人的舌乃似高銀;惡人
的心所値無幾。

誄箴言十章二十節奉書 竹軒崔圭道

의인의 혀는 천은과 같거니와
악인의 마음은 가치가 적으니라

義人內脫離患難,有惡人來代替他。

箴言十一章八節
竹軒崔圭道書

의인은 환란에서 구원을 얻으나
악인은 자기의 길로 가느니라

箴言 10：20 • 35×135cm

箴言 11：8 • 20×65cm

의인의 집에는 많은 보물이 있어도

악인의 소득은 고통이 되느니라

箴言 十五章 六節言 竹軒 光

義人 家中 多有財寶;
惡人 得利 反受損害。

箴言 15：6 · *32×70cm*

타인을 위하여 보증이 되는 자는

손해를 당하여도 보증이 되기를

싫어하는 자는 평안하니라

為外人作保的, 必受虧損; 恨惡擊掌的, 卻得安穩。

箴言 十一章 十五節言 竹軒 崔興

箴言 11：15 · *30×70cm*

눈이 밝은 것은 마음을
기쁘게 하고 들음은 寄別은
뼈를 潤澤하게 하느니라

聖經 箴言 十五章 三十節 竹軒書

箴言 15：30・*30×70cm*

마음의 經營은 사람에게 있어도 말의 應答은 여호와께로서 나느니라 사람의 行爲가 自己 보기에는 모두 깨끗하여도 여호와는 心靈을 鑑察하시느니라 너의 行事를 여호와께 맡기라 그리하면 너의 經營하는 것이 이루어지리라 여호와께서 온갖 것을 그 쓰임에 適當하게 지으셨나니 惡人도 惡한 날에 適當하게 하셨느니라 무릇 마음이 驕慢한 者를 여호와께서 미워하시나니 彼此 손을 잡을지라도 罰을 免치 못하리라 仁慈와 眞理로 因하여 罪惡이 贖하여지고 여호와를 敬畏함으로 惡에서 떠나게 되느니라 사람의 行爲가 여호와를 기쁘시게 하면 그 사람의 怨讐라도 그로 더불어 和睦하게 하시느니라 적은 所得이 義를 兼한 것보다 나으니라 사람이 마음으로 自己의 길을 計劃할지라도 그 걸음을 引導하는 者는 여호와시니라

箴言 十六章 一〜九節 梅忠有泓書

箴言 16：1~9 · 35×100cm

마음의 經營은 사람에게 있어도 말의 應答은 여호와께로서 나느니라 사람의 行爲가 自己 보기에는 모두 깨끗하여도 여호와는 心靈을 鑑察하시느니라 너의 行事를 여호와께 맡기라 그리하면 너의 經營하는 것이 이루어지리라 여호와께서 온갖 것을 그 쓰임에 適當하게 지으셨나니 惡人도 惡한 날에 適當하게 하셨느니라 무릇 마음이 驕慢한 者를 여호와께서 미워하시나니 彼此 손을 잡을지라도 罰을 免치 못하리라 仁慈와 眞理로 因하여 罪惡이 贖하여지고 여호와를 敬畏함으로 惡에서 떠나게 되느니라 사람의 行爲가 여호와를 기쁘시게 하면 그 사람의 怨讐라도 그로 더불어 和睦하게 하시느니라 적은 所得이 義를 兼한 것보다 나으니라 사람이 마음으로 自己의 길을 計劃할지라도 그 걸음을 引導하는 者는 여호와시니라

주후 이천오년 구월팔일 서실 이전 기념에 버설고 본문 말씀을 쓰다 만족 희재 도

箴言 16：1~9 · 35×100cm

지혜를 얻는 것이 金을 얻는 것보다 얼마나

나으고 明哲을 얻는 것이 銀을 얻는 것보다

더욱 나으니라

得智慧勝似得金子 選聰明強如選銀子。

箴言 16：16・*25×65cm*

여호와 께서

온갓것을 그 쓰임에 適當하게 지으셨나니

惡人도 惡한 날에 當하게 하셨느니라

聖経 箴言 十六章 四節 言譯 竹軒 崔左煥

箴言 16：4・*20×55cm*

마음의 즐거움은 良藥이라도 心靈의

근심은 뼈를 마르게 하느니라

喜樂的心乃是良藥;憂傷的靈使骨枯乾。

箴言十七章二十二第言 竹軒

箴言 17：22・20×70cm

노하기를 더디하는자는 용사보다 낫고

자기의 마음을 다스리는자는 성을 빼앗는

자보다 나으니라 잠언 十六章三十二第言

不輕易發怒的,勝過勇士;治服己心的,強如取城。

箴言 16：32・25×65cm

게으른이 사람으로 깊이 잠들게
하나니 怠惰한 사람으로 주릴것
이니라 箴言 十九章 十五節 竹軒 崔左邁

箴言 19 : 15 · *20×65cm*

敗亡之先, 人心驕傲
尊榮以前 必有謙卑

사람의 마음의 교만은
멸망의 선봉이요
겸손은 존귀의
길잡이니라
잠언 십팔장 십이절
竹軒 崔左邁

箴言 18 : 12 · *30×130cm*

⑮ 게으름이 사랑으로 깊이 잠들게
하나니 怠慢한 사람은 주릴 것이니라

誡命을 지키는 者는 自己의 靈魂을

지키거니와 自己의 行實을 삼가지

아니하는 者는 죽으리라

㉓ 여호와를 敬畏하는 것은 사람으로

生命에 이르게 하는 것이라

敬畏하는 者는 足하게 지내고 災殃을

當하지 아니하느니라

게으른 자는 자기의 손을 그릇에

넣고서도 입으로 올리기를

괴로워 하느니라
箴言 十九章 十五十六, 二十三, 二十四, 二十五 言 兌초

箴言 19：15~16. 23~25・*75×70cm*

너는 惡을 갚겠다 말하지 말고

여호와를 기다리라 그가 너를

救援하시리라 잠언 二十章 二二節 씀

즉히 崔在道

箴言 20：22・17×54cm

誡命을 지키는 者는 自己의 靈魂을

지키거니와 自己의 行實을

삼가지 아니하는 者는 죽으리라

箴言 十九章 十六節言 竹軒 씀

箴言 19：16・25×70cm

사람의 行為가 自己 보기에는 모두
정직하여도 여호와는 마음을 鑑察하시느니라
人所行的，在自己眼中都寫為正，惟有耶和華衡量人心。
箴言二十一章二節三言
竹軒 崔左海

사람의 걸음은 여호와로 말미암나니
사람이 어찌 자기의 길을 알 수 있으랴
人的腳步為耶和華所定，人豈能明白
自己的 路呢？
箴言二十章二十四節 竹軒 崔左海

箴言 20：24 · *25×70cm* 箴言 21：2 · *25×70cm*

義와 仁慈를 따라 求하는 者는

生命과 義와 榮光을 얻느니라

箴言 二十一章 二十一節 竹軒 崔在道

箴言 21 : 21・20×50cm

謙遜과 여호와를 경외함의 보응은 재물과 영광과 생명이니라

箴言 二十二章 四節 竹軒 崔在道

箴言 22 : 4・24×75cm

집은 智慧로 말미암아 建築되고
明哲로 말미암아 堅固하게 되며
또 房들은 知識으로 말미암아
各種 貴하고 아름다운 보배로
채우게 되느니라
智慧 있는 자는 強하고 知識 있는
者는 힘을 더하나니 너는 戰略으로
싸우라 勝利는 智略이 많음에 있느니라

箴言 二十四章 三~六 文節 말씀 竹軒 崔左 道호

箴言 24：3~6 · 55×70cm

116

집은 智慧로 말미암아 建築 되고 明哲로 말미암아 堅固하게 되며 또 房들은 知識으로 말미암아 各種 貴하고 아름다운 其 보배로 채우게 되느니라 智慧 있는 者는 强하고 知識 있는 者는 힘을 더하나니 너는 戰略으로 싸우라 勝利는 智謀이 많음에 있느니라

箴言 二十四章 三節 ● 大邱 竹軒

一句話 說得好, 宛如 金蘋果 在 銀網子 裡裝。

경우에 합당한 말은 아로새긴 은쟁반에 금사과니라

잠언 이십오장 십일절 竹軒 崔 在 道

箴言 24：3~6・*30×70cm*

箴言 25：11・*24×70cm*

117

箴言 25：12 · 25×90cm

境遇에 合當한 말은 아로새기
銀盤에 金사과니라

箴言 二十五章 十一節 竹軒 書

箴言 25：11 · 24×50cm

118

義人이 得意하면 큰 榮華가 있고
惡人이 일어나면 사람이 숨느니라
箴言 二十八章 十二節말씀 後活節 海愚 崔在道

箴言 28：12 · *18×60cm*

배부른者는 꿀이라도 싫어하고
주린者에게는 쓴것이라도 다니라
잠언 이십칠장 칠절 말씀 揚春佳節 竹軒 崔在道

箴言 27：7 · *18×60cm*

말(馬)에게는 채찍이오
나귀에게는 자갈이오
미련한자의 등에는 막
대기니라
잠언 이십육장 삼절 이천육면 양촌가절 혜우

箴言 26：3 · *18×40cm*

내가 두 가지 일을 주께 구하였사오니 나의 죽기 전에 주시옵소서 곧 허탄과 거짓말을 내게서 멀리 하옵시며 나로 가난하게도 마옵시고 부하게도 마옵시고 오직 필요한 양식으로 내게 먹이시옵소서 혹 내가 배불러서 하나님을 모른다 여호와가 누구냐 할까 하오며 혹 내가 가난하여 도적질 하고 내 하나님의 이름을 욕되게 할까 두려워함이니이다

이천육년 사월 부활주일을 앞두고 맑은 봄날 淸貧心 海恩 崔在道 [印] [印] 잠언삼십장칠팔구절

箴言 30：7~9 · *30×90cm*

騎驕貧病以改缺之；佯為不見的必為實悅調。

가난한 자를 구제하는 자는 궁핍하지 아니하려니와 못 본 체 하는 자에게는 저주가 많으리라 箴言二十八章二十七節 竹軒

箴言 28：27 · *20×60cm*

땅에 작고도 가장 지혜로운 것 넷이
있나니 곧 힘이 없는 동류로되 먹을
것을 여름에 준비하는 개미와
약한 동류로되 집을 바위 사이에
짓는 사반과 임금이 없으되 다 떼를
지어나가는 메뚜기와 손에 잡힐
만하여도 왕궁에 있는 도마뱀이니라

성경 잠언 삼십장 이십사절~이십팔절 까지
죽헌 최재도

箴言 30：24~28・56×66cm

121

天下에 凡事가 期限이 있고 모든 目的이 이룰때가 있나니 ○ 날때가 있고 죽을때가 있으며 ○ 심을때가 있고 심은것을 뽑을때가 있으며 ○ 죽일때가 있고 治療시킬때가 있으며 ○ 헐때가 있고 세울때가 있으며 ○ 울때가 있고 웃을때가 있으며 ○ 슬퍼할때가 있고 춤출때가 있으며 ○ 돌을던져 버릴때가 있고 돌을거둘때가 있으며 ○ 안을때가 있고 안는일을 멀리할때가 있으며 ○ 지킬때가 있고 버릴때가 있으며 ○ 찾을때가 있고 잃을때가 있으며 ○ 찢을때가 있고 꿰맬때가 있으며 ○ 潛潛할때가 있고 말할때가 있으며 ○ 사랑할때가 있고 미워할때가 있으며 ○ 戰爭할때가 있고 平和할때가 있느니라 ○ 일하는 者가 그 受苦로 말미암아 무슨 利益이 있으랴 ○ 하나님이 人生들에게 勞苦를 주사 애쓰게 하신것을 내가 보았노라 ○ 하나님이 모든 것을 지으시되 때를 따라 아름답게 하셨고 또 사람에게 永遠을 思慕하는 마음을 주셨느니라 그러나 ○ 하나님의 하시는 일의 始終을 사람으로 測量할수없게 하셨도다 ○ 사람이 사는 동안에 기뻐하며 善을 行하는것보다 나은것이 없는 줄을 내가 알았고 사람마다 먹고 마시는것과 受苦함으로 樂을 누리는것이 ○ 하나님의 膳物인줄을 또한 알았도다

傳道書 三章 一~十三節 말씀 즉 현회지도 奉書

傳道書 3：1~13 · *33×120cm*

사랑이 해 아래에서 行하는
모든 수고와 마음에 애쓰는것이
무슨 所得이 있으랴
一平生에 근심하며 수고하는것이
슬픔이 뿐이라 傳道書 二章二十二節 竹軒書

傳道書 2：22 · *35×70cm*

銀을 사랑하는 자는 銀으로 滿足하지 못하고 豊饒를 사랑하는 자는 所得으로 滿足지 아니하나니 이것도 헛되도다

전도서 오장십절 죽헌 씀

傳道書 5：10 · *28×70cm*

天下에 凡事가 期限이 있고 모든 目的이 이룰때가 있나니 ○날때가 있고 죽을때가 있으며 ○심을때가 있고 심은것을 뽑을때가 있으며 ○죽일때가 있고 治療시킬때가 있으며 헐때가 있고 세울때가 있으며 ○울때가 있고 웃을때가 있으며 ○슬퍼할때가 있고 춤출때가 있으며 ○돌을 던져버릴때가 있고 돌을 거둘때가 있으며 안을때가 있고 안지 아니할때가 있으며 ○찾을때가 있고 잃을때가 있으며 지킬때가 있고 버릴때가 있으며 ○찢을때가 있고 꿰멜때가 있으며 ○잠잠할때가 있고 말할때가 있으며 ○사랑할때가 있고 미워할때가 있으며 ○戰爭할때가 있고 平和할때가 있느니라 ○일하는 者가 그 受고로말미암아 무슨 利益이 있으랴 ○하나님이 人생들에게 勞苦를 주사 애쓰게 하신것을 내가 보았노라 ○하나님이 모든것을 지으시되 때를 따라 아름답게 하셨고 또 사람에게 永遠을 思慕하는 마음을 주셨느니라 그러나 하나님의 하시는 일의 始終을 사람으로 測量할수없게 하셨도다 ○사람이 사는 동안에 기뻐하며 善을 行하는 것보다 나은 것이 없는줄을 내가 알았고

傳道書 三章一~十二節 발췌 竹軒 崔在道書

傳道書 3：1~12 · *35×120cm*

네 손이 일을 얻는 대로 힘을
다하여 할지어다 네가 장차 들어갈
스올에는 일도 없고 계획도 없고
知識도 없고 智慧도 없음이니라
傳道書 九章 十節 言 竹軒 崔左道

傳道書 9：10・*33×70cm*

저가 모태에서 벌거벗고 나왔은즉 그 나온 대로
돌아가고 하여 얻은 것을 아무것도 손에 가
지고 가지 못하리니 전도서 오장 십오절 발췌 海愚 崔左道

傳道書 5：15・*19×80cm*

청년이여 네어린때를 즐거워 하며 네 청년의 날들을 마음에 기뻐하여 마음에 원하는 길들과 네눈이 보이는대로 행하라 그러나 하나님이 이모든 일로 말미암아 너를 심판하실줄을 알라 전도서 십일장 구절 발췌

너는 靑年의 때에 너의 創造主를 記憶하라 곧 困苦한 날이 이르기 前에 나는 아무 樂이 없다고한 해들이 가깝기 前에 해와 빛과 달과 별들이 어둡기 前에 비뒤에 구름이 다시 일어나기 前에 그리하라 전도서 십이장 일,이절 崔石

傳道書 12：1~2 · *23×67cm* 傳道書 11：9 · *25×65cm*

這些事都已聽見了,總意就是：

敬畏神

謹守他的誡命,這是人所當盡的本分。

因為人所做的事,連一切隱藏的事,無論

是善是惡,神都必審問。

傳道書第十二章十三,十四節 蕙

傳道書 12 : 13~14 · 48×70cm

13. 일의 결국을 다 들었으니 하나님을 경외하고 그 명령을 지킬찌어다 이것이 사람의 본분이니라.
14. 하나님은 모든 행위와 모든 은밀한 일을 선악간에 심판하시리라.

〈전도서 12 : 13~14〉

하나님은 모든 行爲와 모든 隱密한 일을 善惡間에 審判하시리라

竹軒 崔在道

傳道書 12：14 · *10×50cm*

我的良人哪，求你快來！如羚羊或小鹿在香草山上。

내 사랑하는 자야 너는 빨리 달려라 향기로운 산 위에 있는 노루와도 같고 어린 사슴과도 같아라

雅歌(아가) 八章 末節 竹軒

雅歌書 8：14 · *27×65cm*

耶和華說：
你们來，我們彼此辯論。
你們的罪雖像硃紅，必變成雪白；
雖紅如丹顏，必白如羊毛。
以賽亞書一章十六節言
竹軒 崔在圭

여호와께서 말씀하시되
오라 우리가 서로 변론하자
너희의 죄가 주홍 같을 지라도
눈과 같이 희어질 것이요
진홍 같이 붉을 지라도
양털 같이 희게 되리라 이사야 일장 십팔절
최재도

이사야 1 : 18 • 64×70cm

이리가 어린 양과 함께 살며 표범이
어린 염소와 함께 누우며 송아지와
어린 사자와 살진 짐승이 함께 있어
어린아이에게 끌리며 암소와 곰이
함께 먹으며 그것들의 새끼가 함께
엎드리며 사자가 소처럼 풀을 먹을 것이며
젖 먹는 아이가 독사의 구멍에서
장난하며 젖뗀 어린아이가 독사의
굴에 손을 넣을 것이라
내 거룩한 산 모든 곳에서 해됨도 없고
상함도 없을 것이니 이는 물이
바다를 덮음 같이 여호와를 아는
지식이 세상에 충만할 것임이니라

영화의 나라 이사야 십일장 육~구절 말씀

이사야 11 : 6~9 · 90×70cm

인
생

너는 청년의 때에 너의 창조주를 기억하라
곧 곤고한 날이 이르기 전에 나는 아무
낙이 없다고 할 해들이 가깝기 전에
해와 빛과 달과 별들이 어둡기 전에 비
뒤에 구름이 다시 일어나기 전에 그리하라
그런 날에는 집을 지키는 자들이 떨 것이며 맷돌질
힘 있는 자들이 구부러질 것이며 맷돌질
하는 자들이 적으므로 그칠 것이며 창들로
내다보는 자가 어두워질 것이며 길거리 문
들이 닫혀질 것이며 맷돌 소리가 적어질
것이며 새의 소리로 말미암아 일어날 것
이며 음악하는 여자들은 다 쇠하여질
것이며 또한 그런 자들은 높은 곳을 두려워
할 것이며 길에서는 놀랄 것이며 살구
나무가 꽃이 필 것이며 메뚜기도 짐이 될
것이며 정욕이 그치리니 이는 사람이
자기의 영원한 집으로 돌아가고 조문객
들이 거리로 왕래하게 됨이니라 은줄이
풀리고 금그릇이 깨지고 항아리가 샘 곁에서
깨지고 바퀴가 우물 위에서 깨지고 흙은 여전히
땅으로 돌아가고 영은 그것을 주신 하나님께로
돌아가기 전에 기억하라 전도서 십이장 일~칠절

傳道書 12 : 1~7 · 135×70cm

평화의 나라

이새의 줄기에서 한 싹이 나며 그 뿌리에서
한 가지가 나서 결실할 것이요 그의 위에
여호와의 영 곧 지혜와 명철의 영이요
모략과 재능의 영이요 지식과 여호와를
경외하는 영이 강림하시리니 그가 여호와의
눈에 보이는 대로 심판하지 아니하며 그의 귀에
들리는 대로 판단하지 아니하며 공의로 가난한
자를 심판하며 정직으로 세상의 겸손한 자를
판단할 것이며 그의 입의 막대기로 세상을 치며
그의 입술의 기운으로 악인을 죽일 것이며
공의로 그의 허리띠를 삼으며 성실로 그의 몸의
띠를 삼으리라
그 때에 이리가 어린 양과 함께 살며 표범이 어린
염소와 함께 누우며 송아지와 어린 사자와 살진
짐승이 함께 있어 어린 아이에게 끌리며 암소와
곰이 함께 먹으며 그것들의 새끼가 함께 엎드리며
사자가 소처럼 풀을 먹을 것이며 젖 먹는 아이
가 독사의 구멍에서 장난하며 젖 뗀 어린 아이가
독사의 굴에 손을 넣을 것이라
내 거룩한 산 모든 곳에서 해됨도 없고
상함도 없을 것이니 이는 물이 바다를 덮음
같이 여호와를 아는 지식이 세상에
충만할 것임이니라

평화의 나라 이사야 십일전장
죽림 희재 오 종

이사야 11장 • *106×68cm*

이새의 줄기에서 한 싹이
나며 그 뿌리에서 한 가지
가 나서 결실할 것이요
여호와의 신 곧 지혜와 총명
의 신이요 모략과 재능의
신이요 지식과 여호와를
경외하는 신이 그 위에 강
림하시리니 그가 여호와
를 경외함으로 즐거움을
삼을 것이며 그 눈에 보이
는 대로 심판하지 아니하며
귀에 들리는 대로 판단치
아니하며 공의로 빈핍한
자를 심판하며 정직으로
세상의 겸손한 자를 판단
할 것이며 그 입의 막대기
로 세상을 치며 입술의 기
운으로 악인을 죽일 것이
며 공의로 그 허리띠를 삼
으며 성실로 몸의 띠를 삼
으리라

이사야 십일장 일절구터 오절 말씀
만죽 희재 오 종어

이사야 11 : 1~5 • *75×35cm*

看哪！神是我的拯救；
我要倚靠他，並不懼怕。
因為主耶和華是我的力量，
是我的詩歌，他也成了我的拯救。

보라 하나님은 나의 구원이시라
내가 신뢰하고 두려움이 없으리니
주 여호와는 나의 힘이시며
나의 노래시며 나의 구원이심이라

이사야 십이장 이절말씀 竹軒 崔左 筆

이사야 12：2 · *55×70cm*

我必以公平為準繩,
以公義為線鉈。
冰雹必沖去謊言的應所；
大水必漲昌藏匿方之處。

나는 正義를 測量줄로 삼고 公義를 저울 錘로
삼으니 雨雹이 거짓의 庇護處를 掃湯하며 물이
그음는 곳에 넘칠 것인즉 이사야 이십팔장 십칠절

竹軒 崔在 壽

이사야 28 : 17 · 45×65cm

네 時代에 平安함이 있으며 救援과 智慧와 知識이 豊盛할 것이니 여호와를 敬畏함이 네 보배니라
이사야 삼십삼장 육절 竹軒 崔左嵒

大抵 여호와는 우리의 재판장이시오 여호와는 우리에게 律法을 세우신 이요 여호와는 우리의 王이시니 그가 우리를 救援하실 것임이라
성경 이사야 삼십삼장 이십이절 竹軒 崔左道

이사야 33 : 22 • *30×70cm*

이사야 33 : 6 • *27×68cm*

너희는 弱한 손을 强하게 하며 떨리는
무릎을 굳게 하며 怯내는 者들에게
이르기를 굳세어라 두려워하지 말라
보라 너희 하나님이 오사 報復하시며
갚아 주실 것이라 하나님이 오사 너희를
救하시리라 하라

主題 거룩한 길 중에서 성경 이사야 삼십오장 삼·사절 말씀 竹軒 崔左兒書

이사야 35 : 3~4 · *35×70cm*

오직 公義를 行하는 者 正直히 말하는 者 討索한 財物을 可
憎히 여기는 者 뇌물을 박아 피를 흘리려는
눈을 감아 惡을 보지 아니하는 者 그는 높은 곳에 居하리니 堅
固한 바위가 그의 要塞가 되며 그의 糧食은 供給되고 그의 물
은 끊어지지 아니하리라

이천십오년 夏至後 일일 이사야서 삼십삼장 십오·십육절 말씀 竹軒 崔 左 兒奉書

이사야 33 : 15~16 · *34×127cm*

말하는 者의 소리여 이르되 외치라

뜨든 육체는 풀이오 그의 모든

아름다움은 들의 꽃과 같으니

풀은 마르고 꽃이 시듦은 여호와의

기운이 그 위에 붊이라 이백성은 실로 풀이로다

풀은 마르고 꽃은 시드나 우리 하나님의

말씀은 永遠히 서리라

이사야 사십장 육절~팔절 竹軒 崔左 邑 書

이사야 40 : 6~8 · *50×70cm*

오직 여호와를 仰望하는 者는

새 힘을 얻으리니 독수리가

넬겨치며 올라감 같을 것이오

달음박질하여도 困憊하지 아니하겠고

걸어가도 疲困하지 아니하리로다

성경 이사야 사십장 삼십일절 말씀 죽현

오직 여호와를 仰望하는 者는 新工力 崔玉

새 힘을 얻으리니 禿수리가 날게치며

올라감 같을 것이오 달음박질하여도

困憊하지 아니하겠고 걸어가도 疲困

하지 아니하리로다 이사야 사십장 삼십일절 말씀

이사야 40 : 31 · 35×75cm

이사야 40 : 31 · 35×75cm

두려워 하지 말라 내가 너와 함께
함이라 놀라지 말라
나는 네 하나님이 됨이라 내가
너를 굳세게 하리라
참으로 너를 도와 주리라
참으로 나의 義로운 오른손
으로 너를 붙들리라

이사야 사십일장 십절 말씀 죽현

이사야 41 : 10 · *50×75cm*

138

人 生(인생) 이사야 사십장 육,칠,팔절 中에서 죽헌

모든 肉體는 풀이요 그의 모든 아름다움은 들의
꽃과 같으니 풀은 마르고 꽃이 시듦은 여호와의
기운이 그의에 붊이라 풀은 마르고 꽃은
실로 우리 하나님의 말씀은 永遠히 서리라

하늘이여 위로부터 公義를 뿌리며
구름이여 義를 부을지어다 땅이여
열려서 救援을 싹트게 하고 公義도 함께
움돋게 할지어다 나 여호와가 이 일을
創造 하였느니라 이사야 사십오장 팔절 최재도

이사야 45 : 8 · *30×70cm* 이사야 40 : 6~8 · *20×70cm*

創造의 主 歷史의 主

질그릇 조각中한 조각 같은 者가 自己

를 지으신 이와 더블어 다틀지며 錯 있을

진저 진흙이 토기장이에게 너는 무엇을

만드느냐 또는 네가 만든 것이 그는 손이 없다

말할수 있겠느냐 아버지 에게는 무엇을

낳았소 하고 묻고 어머니에게는 무엇을

낳으려고 解産의 수고를 하였소 하고

묻는 者는 禍 있을진저 이사야 사십오장 구 십절

竹軒 崔鎬 쓰다

이사야 45：9~10 · *58×70cm*

그는 實로 우리의 疾苦를 지고
우리의 슬픔을 當하였거늘 우리는
생각하기를 그는 징벌을 받아
하나님께 맞으며 苦難을 當하였다 하노라

이사야 오십삼장 사절 말씀 주현회 쟈도 봉서

이사야 53 : 4 · *34×70cm*

哪知他為我們的過犯受害,為我們的罪孽
壓傷。因他受的刑罰我們的平安;因他
受的鞭傷,我們得以醫治。

그가 정벌은 우리의 죄악을 인함이오 그가 상
함은 우리의 허물을 인함이라 그가 징계를 받
음으로 우리가 나음을 입었도다

이사야 오십삼장 오절 말씀 주현회 쟈도

이사야 53 : 5 · *35×135cm*

141

야곱아 너를 創造하신
여호와께서 지금 말씀하시느니라
이스라엘아 너를지으신이가
말씀하시느니라 너는 두려워 하지말라
내가 너를 救贖하였고 내가 너를
指名하여 불렀나니 너는 내것이라
내가 물가운데로 지날때에 내가 너와
함께 할것이라 江을 건널때에 물이
너를 沈沒하지 못할 것이며 네가
불가운데로 지날때에 타지도 아니할
것이오 불꽃이 너를 사르지도 못하리니
大抵 나는 여호와 네 하나님이오
이스라엘의 거룩한 이요
네 救援者임이라 이사야 사십 삼장 일~삼절 죽헌

이사야 43 : 1~3 • 85×70cm

142

諸天哪，
自上而滴，穹蒼降下公義；
地面開裂，產出救恩，
使公義一同發生；
這都是我－耶和華所造的。

하늘이여 위로부터 公義를 뻐리며
구름이여 義를 부을지어다
땅이여 열려서 救援을 싹트게 하고
公義도 함께 응돋게 할지어다
여호와가 이일을 創造 하였느니라

이사야서 사십오장 팔절 말씀
竹軒 崔在 書

이사야 45 : 8 · 60×60cm

너희는 여호와를 만날만한 때에
찾으라 가까이 계실때에 그를
부르라 악인은 그의 길을 불의한
자는 그의 생각을 버리고 여호와께로
돌아오라 그리하면 그가 긍휼히 여기시리라
우리 하나님께로 돌아오라
그가 너희를 너그럽게 용서하시리라
이는 내생각이 너희의 생각과 다르며
내길은 너희의 길과 다름이니라
여호와의 말씀이니라
이는 하늘이 땅보다 높음같이 내길은
너희의 길보다 높으며 내생각은
너희의 생각보다 높음이니라

이사야 55 : 6~9 · 80×70cm

新 天地 創造

보라 내가 새 하늘과 새 땅을

創造하나니 以前 것은 記憶되거나

마음에 생각나지 아니할 것이라

너희는 내가 創造하는 것으로 말미암아

永遠히 기뻐하며 즐거워할지니라

이사야 六十五章 十七·十八節 竹軒

이사야 65 : 17~18 · 40×70cm

보라 내가 새 하늘과 새 땅을 創造
하나니 以前 것은 記憶되거나
마음에 생각나지 아니할 것이라
너희는 내가 創造하는 것으로 말미암아
永遠히 기뻐하며 즐거워 할지니라

성경 이사야 육십오장 십칠·십팔절 죽헌 희재 도

이사야 65：17~18 · 45×70cm

여호와께서 이와 같이 말씀하시되
智慧로운 者는 그의 智慧를 자랑
하지 말라 勇士는 그의 勇猛을 자랑
하지 말라 富者는 그의 富함을 자랑
하지 말라 자랑하는 者는 이것으로
자랑할지니 곧 明哲하여 나를 아는
것과 나 여호와는 사랑과 公義와
公義를 땅에 行하는 者인줄을
깨닫는 것이라 예레미야 구장 이십삼절·사절 말씀
즉현 희재 도

예레미야 9 : 23~24 · 60×70cm

146

萬物보다 거짓되고 甚히 부패한 것은

마음이라 누가 能히 이를 알리요마는

나 여호와는 心腸을 살피며 肺腑를

試驗하고 各各 그의 行爲와 그의

行實대로 報應하나니 不義로 致富하는

者는 鷓鴣새가 낳지 아니한 알을 품음

같아서 그의 中年에 그것이 떠나겠고

마침내 어리석은 者가 되리라

예레미야 十七章 九~十一節言 竹軒 崔左道

예레미야 17 : 9~11 · 62×70cm

安息日에 너희 집에서 짐을 내지 말며
어떤 일이라도 하지 말며 내가 너희 祖上들
에게 命令함 같이 安息日을 거룩히
할지어다 예레미야 십칠장 이십이절 海州 崔在弘

내가 여호와인줄을 아는 마음을
그들에게 주어서 그들이 全心으로
내게 돌아오게 하리니 그들은 내百姓이
되겠고 나는 그들의 하나님이 되리라
성경 예레미야 이십사장 칠절 말씀 죽현

예레미야 24 : 7 • 30×70cm

예레미야 17 : 22 • 27×70cm

여호와의 말씀이라

너희를 向한 나의 생각을 내가 아나니

平安이오 災殃이 아니라 너희에게

未來와 希望을 주는 것이니라

너희가 내게 부르짖으며 내게 와서 祈禱하면

내가 너희들의 祈禱를 들을 것이오

너희가 온 마음으로 나를 求하면 나를 찾을 것이오

나를 만나리라　예레미야 이십구장 십일~십삼절　주현서

예레미야 29 : 11~13 · 45×70cm

일을 行하시는 여호와,

그것을 만들며 成就하시는 여호와,

그의 이름을 여호와라 하는 이가 이와 같이 이르시도다

너는 내게 부르짖으라 내가 네게 應答하겠고

네가 알지 못하는 크고 隱密한 일을 네게 보이리라

하나님의 말씀이 예레미야에게 臨하니라 예레미야 삼십삼장 이절삼절말씀

竹軒 崔店道 奉書

예레미야 33 : 2~3 · 52×70cm

일을 行하시는 여호와

그것을 만들며 成就하시는 여호와

그의 이름을 여호와라 하느이가

이와같이 이르시도다

너는 내게 부르짖으라

내가 네게 應答하겠고

네가 알지 못하는 크고 隱密한 일을

네게 보이리라

예레미아 삼십삼장 이~삼절 발췌

예레미야 33 : 2~3 · 52×70cm

創造主惟一神

여호와께서 그의 能力으로 땅을 지으셨고
그의 智慧로 世界를 세우셨고 그의 明哲
로 하늘들을 펴셨으며 그가 목소리를
내신즉 하늘에 많은 물이 생기나니
그는 땅 끝에서 구름이 오르게 하시며
비를 위하여 번개를 치게 하시며 그의
庫間에서 바람을 내시거늘 사람마다
어리석고 無識하도다 金匠色마다
自己가 만든 神像으로 말미암아 羞恥를
當하나니 이는 그 부어 만든 偶像은 거짓
이요 그속에 生氣가 없음이라 그것들은
헛된 것이오 嘲弄거리이니 懲罰하시는때에
滅亡할 것이나 야곱의 分깃은 그와 같지 아니
하시니 그는 萬物을 지으신 분이오
그의 所有인 支流라 그의 이름은 萬軍의
여호와 하나님이시니라

竹軒 崔左虎

예레미야 오십일장 십오~십구절
이스라엘은

예레미야 51 : 15~19 · 80×68cm

그가 비록 근심하게 하시나 그의 풍부한 인자하심에 따라 긍휼히 여기실 것임이라 주께서 인생으로 고생하게 하시며 근심하게 하심은 本心이 아니시로다 세상에 있는 모든 갇힌 자들을 발로 밟는 것과 지존자의 얼굴 앞에서 사람의 재판을 굽게 하는 것과 사람의 송사를 억울하게 하는 것은 다 주께서 기쁘게 보시는 것이 아니로다 주의 명령이 아니면 누가 이것을 능히 말하여 이루게 할 수 있으랴 禍와 福이 지존자의 입으로부터 나오지 아니하느냐 살아 있는 사람은 자기 죄들을 때문에 벌을 받나니 어찌 원망하랴

최재도 書

예레미야 애가 3 : 32~39 • 105×70cm

여호와여 主는 永遠히 계시오며 主의 寶座는 代代에 이르나이다 主께서 어찌하여 우리를 永遠히 잊으시오며 우리를 이같이 오래 버리시나이까 여호와여 우리를 主께로 돌이키소서 그리하시면 우리가 主께로 돌아가겠사오니 우리의 날들을 다시 새롭게 하사 옛적 같게 하옵소서

竹軒 崔左勳 奉書

예레미야 애가 5 : 19~21 • 67×70cm

내가 그들에게 한 마음을 주고 그 속에
새 靈을 주며 그 몸에서 돌 같은 마음을
除去하고 살처럼 부드러운 마음을 주어
내 律例를 따르며 내 規例를 지켜 行하게
하리니 그들은 내 百姓이 되고 나는 그들의
하나님이 되리라 에스겔 십일장 십구 이십절 竹軒 ❀

에스겔 11 : 19~20 • *37×70cm*

義人轉離他的義而作罪孽，
就必因此死亡。
惡人轉離他的惡，行正直与合理的事
就必因此存活。

以西結書 三十三章 十八~十九節 竹軒 崔左煥

義人이 돌이켜 그 公義에서 떠나 罪惡을 犯하면 그가 그 가운데에서 죽을 것이고 義人이 돌이켜 그 惡에서 떠나 正義와 公義대로 行하면 그가 그로 말미암아 살리라

에스겔 三十三章 十八~十九節 竹軒 崔左煥

에스겔 33 : 18~19 · 30×70cm

에스겔 33 : 18~19 · 20×70cm

155

請하오니 當身의 종들을 열흘
동안 試驗하여 菜食을 주어 먹게
하고 물을 주어 마시게 한 後에
當身앞에서 우리의 얼굴과 王의
飮食을 먹는 少年들의 얼굴을
比較하여 보아서 當身의 보는대로
종들에게 行하오서

다니엘一장十二~十三절
海恩 崔东鎬

다니엘 1 : 12~13 · *43×70cm*

다니엘의 기도

내가 禁食하며 베옷을 입고 재를
덮어쓰고 主 하나님께 祈禱하며
懇求하기를 決心하고
내 하나님 여호와께 祈禱하며 自服하여
이르기를 크시고 두려워할
主 하나님 主를 사랑하고 主의 誡命을
지키는 者를 爲하여 言約을 지키고
그에게 仁慈를 베푸시는 이시여
다니엘書 九章 三·四節言 竹軒 崔左 書

다니엘 9 : 3~4 · 58×70cm

求主垂聽，求主赦免，
求主應允而行，為你自己不要遲延。
我的神啊，因這城和這民都是
稱為你名下的。但以理書九章十九節 筆

주여 들으소서 주여 용서하소서
주여 귀를 기울이시고 행하소서
지체하지 마옵소서
나의 하나님이여
주 자신을 위하여 하시옵소서

성경 다니엘서 구장 십구절 竹軒

다니엘 9 : 19 • 60×70cm

지혜 있는 자는 궁창의 빛 같이

빛날 것이요 많은 사람을 옳은

데로 돌아오게 한 자는 별과 같이

영원토록 빛나리라 다니엘 십이장 삼절 ॐ

큰 은총을 받은 사람이여 두려워하지 말라

平安하라 康健하라 康健하라

그가 이같이 내게 말하매 내가 곧 힘이

나서 이르되 내 主께서 나를 康健하게

하셨사오니 말씀하옵소서 다니엘 십장 십구절
竹軒 崔在道

다니엘 10 : 19 · 33×70cm 다니엘 12 : 3 · 27×70cm

必有許多人使自己清淨潔白,
且被熬煉;但惡人仍必行惡,一切惡
人都不明白,惟獨智慧人能明白。

聖經 但以理書 十二章 十節

많은 사람이 연단을 받아 스스로 정결하게 하며 희게 할

것이나 악한 사람은 악을 행하리니 악한 자는 아무것도 깨닫지

못하되 오직 지혜 있는 자는 깨달으리라 다니엘서 십이장 십절

竹軒 崔 [印]

다니엘 12 : 10 · 40×70cm

160

다니엘 12 : 13 · *25×70cm*

오라 우리가 여호와께로 돌아가자

여호와께서 우리를 찢으셨으나

도로 낫게 하실 것이요 우리를 치셨으나

싸매어 주실 것임이라 여호와께서

이틀 후에 우리를 살리시며 셋째 날에

우리를 일으키시리니 우리가 그의

앞에서 살리라 그러므로 우리가

여호와를 힘써 알자 여호와를 알자

호세아 육장 일~삼절 말씀 죽림 최재도

호세아 6 : 1~3 · *55×70cm*

너희가 自己를 爲하여 義를 심고 矜恤을 거두라

못쓰이곳 여호와를 찾을 때니 너희 묵은 땅을 起耕

하라 마침내 여호와께서 臨하사 義를 비처럼

희에게 내리시리라

호세아서 십장 십이절 말씀 죽현

호세아 10 : 12 · 20×63cm

你们要为自己栽种公义，就能收割慈爱。

现在是寻求耶和华的时候；你们要用公义如雨降在你们

身也等他临到，使公义如雨降在你们方上

너희가 자기를 위하여 의를 심고 긍휼을 거두라 지금이곳 여호와를 찾을 때니 너희 묵은 땅을 기경하라 마침내 여호와 여호와께서 임하사 의를 비처럼 너희에게 내리시리라 이천사년 삼월하순절 호세아서 십장 십이절 말씀을 쓰다 죽현 최재도

호세아 10 : 12 · 27×120cm

所以你當歸向你的神：
謹守仁愛、公平，常：等候你的
神

何西阿十二章六節

그런즉
너의 하나님께로 돌아와서 인애와 정의를
지키며 항상 너의 하나님을 바랄지어다

호세아 십이장 육절
竹軒 崔　　

호세아 12 : 6 · 40×70cm

누가 智慧가 있어 이런 일을 깨달으며 누가 聰明이 있어 이런 일을 알겠느냐 여호와의 道는 正直하니 義人은 그길로 다니거니와 그러나 罪人은 그길에 걸려 넘어지리라

호세아 십사장 구절말씀 竹軒 崔石

호세아 14：9・*38×70cm*

나는 네 하나님 여호와라 나밖에 네가 다른 신을 알지 말것이라 나외에는 구원자가 없느니라

성경 호세아 십삼장 사절 말씀 최재도

호세아 13：4・*27×70cm*

누가 지혜가 있어 이런 일을 깨달으며

누가 총명이 있어 이런 일을 알겠느냐

여호와의 道는 정직하니

義人은 그걸로 다니거니와 그러나

罪人은 그걸에 걸려 넘어지리라

호세아書 十四章 九弟言 竹軒 崔左覺 書

호세아 14 : 9 · *40×70cm*

哀哉！

耶和華的日字臨近了。

這日來到，好像毁滅從

全能者到來。約珥書 一章十五節言

에계로부터 이르리로다

가까웠나니 곧 멸망 같이 전능자

늘도다 그날이여 여호와의 날이

요엘 일장 십오절 말씀

요엘 1 : 15 · *50×70cm*

여호와의 말씀에 너희는 이제라도

禁食하고 울며 哀痛하고 마음을

다하여 내게로 돌아오라 하셨나니

너희는 옷을 찢지말고 마음을 찢고

너희 하나님 여호와께로 돌아올지어다

그는 恩惠로우시며 慈悲로우시며

怒하기를 더디하시며 仁愛가 크시사

뜻을 돌이켜 災殃을 내리지 아니하시나니

여호와 하나님께로 돌아 올지어다

요엘서 이장 십이·십삼절

竹軒 崔元鎬

요엘 2 : 12~13 · *70×70cm*

審判 (심판)

許多許多的人在斷定谷,
因為耶和華的日子臨近
斷定谷。日月昏暗，星宿無光。

聖經 約珥書 三章十四十五節

사람이 많음이여 심판의 골짜기에 사람이
많음이여 심판의 골짜기에 여호와의
날이 가까음이로다 해와 달이 캄캄하며
별들이 그 빛을 거두도다

요엘 삼장십사·오절

竹軒 崔

요엘 3：14~15 • 55×65cm

오직 公法을 물같이 正義를 河水같이 흘릴지로다 聖句 阿摩 지書 五章二四節 발췌

煙 尾如 大水流, 使公義 江河海 竹軒 崔左筆

아모스 5 : 24 · *30×170cm*

너희는 살면서 善을 求하고 惡을 求하지 말지어다 萬軍의 하나님이여 호와께서 너희의 말과 같이 너희와 함께 하시리라 아모스 오장 십사절

아모스 5 : 14 · *34×55cm*

主 여호와의 말씀이니라

보라 날이 이를지라

내가 饑饉을 땅에 보내리니

食糧이 없어 주림이 아니며

끌이 없어 渴함이 아니오

여호와의 말씀을 듣지 못한

飢渴이라

아모스 팔장 십일절 竹軒 崔南鎬

아모스 8 : 11 • 44×55cm

오직 正義를 물 같이 公義를 마르지

앓는 江 같이 흐르게 할지어다

성경 아쯔스 오장 이섭사절 竹軒 崔 在鎬

아모스 5 : 24 • 20×70cm

오바댜 默示

너의 마음의 驕慢이 너를 속였도다

바위 틈에 居住하며 높은 곳에 사는 者여

네 마음에 이르기를 누가 能히 나를

땅에 끌어 내리겠느냐 하니

네가 鷲수리처럼 높이 오르며 별 사이에

깃들일지라도 내가 거기에서 너를 끌어

내리리라 여호와의 말씀이니라

성경 오바댜 일장 삼·사절 최자도 뇽서

오바댜 1 : 3~4 · 40×70cm

여호와께서 萬國을 罰할날이
가까웠나니 네가 行한대로 너도
받을것인즉 네가 行한것이 네
머리로 돌아갈것이라
너희가 내 聖山에서 마신것같이
萬國人이 恒常 마시리니 곧 마시고
삼켜서 本來 없던것같이 되리라

오바댜 一章 十五六節 竹軒 崔在道

오바댜 1 : 15~16 · 47×65cm

거짓되고 헛된 것을 崇尙하는

者는 自己에게 베푸신 恩惠를 버렸

사오나 나는 感謝하는 목소리로

主께 祭祀를 드리며 나의 誓願을

主께 갚겠나이다

救援은 여호와께 屬하였나이다

성경 요나 이장 팔구절 말씀 竹軒 崔左 書

요나 2 : 8~9 · 40×68cm

그가 많은 민족들 사이의 일을 심판하시며 먼 곳 강한 이방 사람을 판결하시리니 무리가 그 칼을 쳐서 보습을 만들고 창을 쳐서 낫을 만들 것이며 이 나라와 저 나라가 다시는 칼을 들고 서로 치지 아니하며 다시는 전쟁을 연습하지 아니하고 각 사람이 자기 포도나무 아래와 자기 무화과나무 아래에 앉을 것이라 그들을 두렵게 할 자가 없으리니 이는 만군의 여호와의 입이 이같이 말씀하셨음이라 만민이 각각 자기의 신의 이름을 의지하여 행하되 오직 우리는 우리 하나님 여호와의 이름을 의지하여 영원히 행하리로다

이천십칠년 우월 십삼일 수요예배 본문중에서 미가서 사장 삼~오절 말씀 주현

미가 4 : 3~5 · *113×70cm*

내가 무엇을 가지고 여호와 앞에 나아가며 높으신 하나님께 경배할까 내가 번제물로 일년 된 송아지를 가지고 그 앞에 나아갈까 여호와께서 천천의 숫양이나 만만의 강물 같은 기름을 기뻐하실까 내 허물을 위하여 내 맏아들을 내 영혼의 죄로 말미암아 내 몸의 열매를 드릴까 사람이 주께서 선한 것이 무엇임을 네게 보이셨나니 여호와께서 네게 구하시는 것은 오직 정의를 행하며 인자를 사랑하며 겸손하게 네 하나님과 함께 행하는 것이 아니냐

미가 육장 육~팔절 주현

미가 6 : 6~8 · *100×70cm*

神

有何神像你，救免罪孽，
饒恕你產業之餘民的罪過，不永遠
懷怒，喜愛施恩？必再憐恤我們，
將我们的罪孽踏在腳下，
又將我們的一切罪投於深海。

彌迦書 七章十八·十九節

竹軒 崔左익

오직 나는 여호와를 우러러 보며

나는 구원하시는 하나님을 바라보나니

나의 하나님이 나에게 귀를 기울이시리로다

미가칠장 칠절 말씀 붓

미가 7 : 7 · 20×70cm

미가 7 : 18~19 · 40×70cm

176

主와같은 神 성경 미가 칠장 십팔·십구절

이 어디있으리까 主께서는 죄악과 그기업에 남은 자의 허물을 사유하시며 인애를 기뻐하시므로 진노를 오래품지 아니하시나이다 다시 우리를 불쌍히 여기셔서 우리의 죄악을 발로 밟으시고 우리의 모든 죄를 깊은 바다에 던지시리이다

미가 7 : 18~19 · 50×70cm

他發忿恨，誰能立得住呢？
他發烈怒，誰能當得起呢？
他的忿怒如火傾倒；
盤石因他崩裂。
那和華本為善，在患難的日
字為人的保障，並且認得那些
投靠他的人。那鴻書一章六七節 竹軒

누가 능히 그의 분노 앞에서 일어서며 누가
능히 그의 진노를 감당하랴 그의 진노
가 불처럼 쏟아지니 그로 말미암아
바위들이 깨지는도다
여호와는 선하시며 환난 날에 산성
이시라 그는 자기에게 피하는 자들을
아시느니라 나훔 일장 육·칠절 말씀 주헌

나훔 1 : 6~7 · 80×70cm

雖然無花果樹不發旺，
葡萄樹不結實，
橄欖樹也不效力，
田地不生糧食，
圈中絕了羊，
棚內也沒有牛；
然而我要因 耶和華歡欣，
因救我的 神 ——喜樂。
聖經 哈巴谷書 [하박국] 三章十七十八節 竹軒 崔⋯書

비록 무화과나무가 무성하지 못하며
포도나무에 열매가 없으며
감람나무에 소출이 없으며
밭에 먹을 것이 없으며 ○우리에 양이 없으며
외양간에 소가 없을지라도
나는 여호와로 말미암아 기뻐하며
하박국 삼장 십칠 십팔절 말씀

하박국 3 : 17~18 · 80×65cm

수치를 모르는 백성아 모일지어다

명령이 시행되어 날이 겨 같이 지나가기 前

여호와의 진노가 너희에게 내리기 前

여호와의 분노의 날이 너희에게 일기

前에 그리할지어다

여호와의 규례를 지키는 세상의 모든

겸손한 자들아 너희는 여호와를

찾으며 공의와 겸손을 구하라 혹시

여호와의 분노의 날에 숨김을 얻으리라

성경 스바냐 이장 일~삼절 말씀 최재도

스바냐 2 : 1~3 · 60×70cm

여호와의 規例를 지키는 세모의

모든 謙遜한 者들아 너희는 여호와

를 찾으며 公義와 謙遜을 求하라

너희가 或 여호와의 憤怒의

날에 숨김을 얻으리라 스바냐 이장 삼절 희째 드 늘

스바냐 2 : 3 · *35×65cm*

너의 하나님 여호와가 너의 가운데에 계시니 그는 구원을 베푸실 전능자이시라 그가 너로 말미암아 기쁨을 이기지 못하시며 너를 잠잠히 사랑하시며 너로 말미암아 즐거이 부르며 기뻐하시리라

스바냐 삼장 십칠절 말씀

스바냐 3 : 17 • *45×70cm*

銀도 내것이요 金도 내것이니라

萬軍의 여호와의 말이니라

이 聖殿의 나중 榮光이 以前 榮光

보다 크리라 萬軍의 여호와의

말이니라

성경 학개 이장 팔~구절 말씀

내가 이곳에 平康을 주리라

萬軍의 여호와의 말씀이니라 竹軒 崔左道

학개 2 : 8~9 · 50×70cm

182

萬軍之耶和華說；

不是倚靠勢力，

不是倚靠才能，

乃是倚靠我的靈才能成事。

聖經句

스가랴 四章六節

竹軒 崔左萬

만군의 여호와께서 말씀하시되 이는 힘으로 되지 아니하며 능으로 되지 아니하고 오직 나의 神으로 되느니라

뜻은 肉體가 여호와 앞에서 潛；

할것은 여호와께서 그의 거룩한

宮 所에서 일어나심이니라

하라 하리라 스가랴

이장심삼절

스가랴 2 : 13 · *20×65cm*

스가랴 4 : 6 · *35×80cm*

이는 힘으로 되지 아니하고

오직 나의 靈으로 되느니라

스가랴 사장 육절 下

崔 左

스가랴 4 : 6 · *14×65cm*

이 날에 그들의 하나님 여호와
께서 그들을 自己 百姓의 羊
떼 같이 救援하시리니 그들이
王冠의 寶石 같이 여호와의
땅에 빛나리로다
그의 亨通함과 그의 아름다
움이 어찌 그리 크지요 穀食은
靑年을 葡萄酒는 處女를
强健하게 하리라

스가랴 구장 십육 십칠절

죽명희 재도 씀

스가랴 9 : 16~17 · *55×52cm*

十一條 而 奉獻物 (십일조 와 봉헌물)

사람이 어찌 하나님의 것을 도둑질하겠
느냐 그러나 너희는 나의 것을 도둑질
하고도 말하기를 우리가 어떻게 주의
것을 도둑질하였나이까 하는도다
이는 곧 십일조와 봉헌물이라

말라기 삼장 팔절 죽현

말라기 3：8・28×52cm

人豈可奪取神之物呢?你們意奪取我的供物。
你们却说:我们在何事上夺取你的供物呢?就是
你們在當納的十分之一和當獻的供物上。

성경 말라기 삼장 팔절 말씀

사람이 어찌 하나님의 것을 도둑질하겠느냐 그러나 너희는 나의 것을 도둑질하였나이까 하는 곧 십일조와 봉헌물이라 하겠재도

말라기 3：8・27×100cm

만군의 여호와가 이르노라

너희의 온전한 십일조를 창고에 들여 나의집에

양식이 있게 하고 그것으로 나를 시험하여

내가 하늘 문을 열고 너희에게 복을

쌓을 곳이 없도록 붓지 아니하나 보라

만군의 여호와가 이르노라

내가 너희를 위하여 메뚜기를 금하여 너희 土地

所産을 먹어 없어지 못하게 하며 너희 밭의

포도나무 열매가 기한전에 떨어지지 않게 하리니

너의 땅이 아름다워지므로 모든 이방인들이

너희를 복되다 하리라 만군의 여호와의 말이니라 崔○○

말라기 3 : 10~12 • 40×65cm

186

십일조와 물질의 축복

만군의 여호와가 이르노라

너희의 온전한 십일조를 창고에 들여

나의 집에 량식이 있게 하고 그것으로

나를 시험하여 내가 하늘 문을 열고

너희에게 복을 쌓을 곳이 없도록

붓지 아니하나 보라

말라기 삼장 십절 말씀

말라기 3 : 10 · 65×70cm

성경 말라기 삼장 십절 말씀

萬軍之耶和華説：你們要將當納的
十分之一全然送人倉庫，使我家有糧，以此試試我，是否為
你们開天上的窗戶，傾福与你們，甚至无处可容。

만군의 여호와가 이르노라 너희의 온전한 십일조를 창고에 들여 나의 집에 복을 쌓을 곳이 없도록 그것으로
나를 시험하여 내가 하늘 문을 열고 너희에게 복을 쌓을 곳이 없도록 부어 주지 아니하나 보라
즉혹 이천십오년 십일월 칠일 입동 하루전날 가을 비오는 오후 죽헌 최재도

말라기 3 : 10 · 33×110cm

論福 山上寶訓

虛心的人有福了！因為天國是他們的。

哀慟的人有福了！因為他們必得安慰。

溫柔的人有福了！因為他們必承受地土。

飢渴慕義的人有福了！因為他们必得飽足。

憐恤人的人有福了！因為他們必蒙憐恤。

清心的人有福了！因為他們必得見神！

使人和睦的人有福了！因為他們必稱為神的兒子

為義受逼迫的人有福了！因為天國是他們的。

聖經馬太福音五章三～十節
竹軒 崔在植

馬太福音 5：3～10 • *100×65cm*

팔 복 (산상보훈)

심령이 가난한 자는 복이 있나니 천국이 저희 것임이오

애통하는 자는 복이 있나니 저희가 위로를 받을 것임이오

온유한 자는 복이 있나니 저희가 땅을 기업으로 받을 것임이오

의에 주리고 목마른 자는 복이 있나니 저희가 배부를 것임이오

긍휼히 여기는 자는 복이 있나니 저희가 긍휼히 여김을 받을 것임이오

마음이 청결한 자는 복이 있나니 저희가 하나님을 볼 것임이오

화평케 하는 자는 복이 있나니 저희가 하나님의 아들이라 일컫음을 받을 것임이오

의를 위하여 핍박을 받은 자는 복이 있나니 천국이 저희 것임이라

성경 마태복음 오장 삼절~십절 말씀

죽헌 최재도 봉서

馬太福音 5：3～10 • *125×70cm*

너는 祈禱할 때에 네 골방에 들어가 門을 닫고 隱密한 中에 계신 네 아버지께 기도하라 은밀한 中에 보시는 네 아버지께서 갚으시리라 마태복음 육장 육절 말씀

이천십칠년 소만 이틀 前 祈禱에 竹軒

네 寶物 있는 그곳에는 네 마음도 있느니라 竹軒

馬太福音 6：6・40×70cm　　馬太福音 6：21・14×70cm

批判을 받지아니하려거든 批判
하지말라 너희가 · 批判으로
너희가 批判을 받을것이요
너희가 헤아리는 그 헤아림으로
너희가 헤아림을 받을것이니라

마태복음칠장 일·이절 竹軒 崔圭洪

● 비판하는 그

馬太福音 7：1~2 · *35×70cm*

來日일을 爲하여 念慮하지말라
來日일은 來日 念慮할것이요
하늘의 괴로움은 그날로 족하니라

마태복음 육장 삼십사절 죽헌 최규홍 재도

馬太福音 6：34 · *25×70cm*

求하라 그리하면 너희에게 주실 것이오

찾으라 그리하면 찾아낼 것이오

門을 두드리라 그리하면 너희에게 열릴 것이니

求하는 이마다 받을 것이오

찾는 이가 찾아낼 것이오

두드리는 이에게는 열릴 것이니라

마태福音 七章 七八節 竹軒 崔左岦

馬太福音 7：7~8・40×70cm

좁은 門으로 들어가라 滅亡으로 引導하는
門은 크고 그 길이 넓어 그리로 들어가는
者가 많고 生命으로 引導하는 門은
좁고 길이 狹窄하여 찾는 者가 적음이라
마태福音 七章十三.十四節 竹軒 崔左覺

그러므로
누구든지 나의 이 말을 듣고 行하는 者는 그 집을 磐石 위에 지은
智慧로운 사람 같으리니 비가 내리고 漲水가 나고 바람이 불어
그 집에 부딪치되 무너지지 아니하나니 이는 주츳돌을 磐石 위에
놓음 같이요 나의 이 말을 듣고 行하지 아니하는 者는 그 집을
모래 위에 지은 어리석은 사람 같으리니 비가 내리고 漲水가 나
고 바람이 불어 그 집에 부딪치매 무너져 그 무너짐이 甚하니라

書室移轉記念 二千七年 十月二十日 마태福音 七章二十四~二十七節
說教·金鍾文牧師(堂會長)
奉書·崔左道長老(書藝作家)
。말씀에 은혜 받을 때에 • 매사에 真實로 行하여야 되다

馬太福音 7：24~27 • *35×70cm*

馬太福音 7：13~14 • *33×70cm*

누구든지 나의 이 말을 듣고 행하는 자는 그

집을 반석 위에 지은 지혜로운 사람 같으리니

비가 내리고 창수가 나고 바람이 불어 그 집에

부딪치되 무너지지 아니하나니 이는 주초를

반석 위에 놓은 까닭이오

나의 이 말을 듣고 행하지 아니하는 자는 그

집을 모래 위에 지은 어리석은 사람 같으리니

비가 내리고 창수가 나고 바람이 불어 그 집에

부딪치매 무너져 그 무너짐이 심하니라

마태복음 칠장 이십사~이십칠절 말씀 죽헌

馬太福音 7：24~27・60×70cm

누구든지 사람 앞에서 나를 시인하면
나도 하늘에 계신 내 아버지 앞에서
그를 시인할 것이요

누구든지 사람 앞에서 나를 부인하면
나도 하늘에 계신 내 아버지 앞에서
그를 부인하리라 마태복음 십장 삼십이~삼십삼
주현 씀

馬太福音 10 : 32~33 · *40×70cm*

수고하고 무거운 짐 진 者들아 다 내게로

오라 내가 너희를 쉬게 하리라

나는 마음이 溫柔하고 謙遜하니

나의 명에를 메고 내게 배우라 그리하면

너희 마음이 쉼을 얼으리니 이는

내 명에는 쉽고 내 짐은 가벼움이라 하시니라

마태복음 십일장 이십팔~삼십절 말씀 희재도

馬太福音 11：28~30・ *45×70cm*

195

善한 사람은 그 쌓은 善에서 善한 것을

내고 惡한 사람은 그 쌓은 惡에서

악한 것을 내느니라 내가 너희에게 이르노니

사람이 무슨 無益한 말을 하든지

審判날에 이에 對하여 審問을 받으리니

네 말로 義롭다 함을 받고 네 말로

定罪함을 받으리라

마태복음 십이장 삼십오~칠 말씀

馬太福音 12：35~37 · *45×70cm*

萬一 사람이 온 天下를 얻고도 자기 목숨을 잃으면 무엇이 有益하리오 사람이 무엇을 주고 자기 목숨과 바꾸겠느냐

마가복음 팔장 삼십육절 희재 도章

마가福音 8 : 36 • *25×65cm*

누구든지 내 이름으로 이런 어린 아이 하나를 迎接하면 곧 나를 영접함이요 누구든지 나를 迎接하면 나를 영접함이 아니요 나를 보내신 이를 迎接함이니라

마가복음 구장 삼십칠절 말씀 竹軒 崔左海

마가福音 9 : 37 • *30×70cm*

내가 너희에게 말하노니 무엇이든지

祈禱하고 求하는 것을 받은 줄로 믿으라

그리하면 너희에게 그대로 되리라

마가복음 십일장 이십사절 말씀 무현 희지도 畵

내가 眞實로 너희에 이르노니

누구든지 하나님의 나라를 어린

아이와 같이 받들지 않는 자는 결단코

그곳에 들어가지 못하리라 마가복음 십장 십오절
회 재 도 畵

마가福音 10 : 15 · *30×70cm*

마가福音 11 : 24 · *26×70cm*

첫째는 이것이니 네 마음을 다하고 목숨을 다하고 뜻을 다하고 힘을 다하여 주 너의 하나님을 사랑하라 하신 것이오 둘째는 이것이니 네 이웃을 네 自身과 같이 사랑하라 하신 것이라 이보다 더 큰 계명이 없느니라

마가복음 십이장 이십구~삼십일절 말씀

마가福音 12 : 29~31 · 50×70cm

善한 사랑은 마음에 쌓은 善에서

善을 내고 惡한 者는 그 쌓은 惡에서

惡을 내나니 이는 마음에 가득한 것을

입으로 말함이니라

누가복음 육장 사십오절 말씀

너희가 萬一 너희를 사랑하는 者만을

사랑하면 稱讚 받을 것이 무엇이냐

죄인들도 사랑하는 者는 사랑하느니라

누가복음 육장 삼십이절 말씀 竹軒 崔左□

누가복음 6 : 32 • 25 × 70cm

누가복음 6 : 45 • 25 × 70cm

아버지여 만일 아버지의 뜻이거든
이 잔을 내게서 옮기시옵소서
그러나 내 願대로 마시옵고
아버지의 願대로 되기를 원하나이다
누가복음 二十二章 四十二節 言 竹軒 崔左 書

天地는 없어지겠으나 내 말은 없어지지 아니하리라
너희는 스스로 操心하라 그렇지 않으면 放蕩함과
醉함과 生活의 念慮로 마음이 鈍하여지고 뜻밖에 그
날이 덫과 같이 너희에게 臨하리라
누가복음 二十一章 三十三·三十四節 竹軒 崔左 道

또 너희가 내 이름을 因하여 모든 사람에게 미움을
받을 것이나 너희 머리털 하나도 傷치 아니하리라
너희의 忍耐로 너희 靈魂을 얻으리라
竹軒 崔左 道

누가복음 21 : 17∼19 · *13×55cm* 누가복음 21 : 33∼34 · *17×51cm* 누가복음 22 : 42 · *30×70cm*

太初에 말씀이 계시니라

이 말씀이 하나님과 함께 계셨으니

이 말씀이 곧 하나님이시니라

그가 太初에 하나님과 함께 계셨고

萬物이 그로 말미암아 지은바

되었으니 지은 것이 하나도

그가 없이는 된 것이 없느니라

그 안에 生命이 있었으니

이 生命은 사람들의 빛이라

빛이 어두움에 비치되 어두움이 깨닫지 못하더라

요한복음 一章 一~五節音 竹軒 崔 左

요한복음 1 : 1~5 · 65×70cm

迎接하는者 곧 그 이름을 믿는 者들에

게는 하나님의 자녀가 되는 動勢를

주셨으니 이는 血統으로나 肉情으로나

사람의 뜻으로 나지 아니하고 오직

하나님께로부터 난 者들이니라

말씀이 肉身이 되어 우리가운데 居

하시매 우리가 그의 榮光을 보니

아버지의 獨生子의 榮光이오

因惠와 眞理가 充滿하더라

요한福音 一章十二~十四節
竹軒 崔左

요한복음 1 : 12~14 · 70×70cm

善한 일을 行한 者는 生命의 復活로

惡한 일을 行한 者는 審判의

復活로 나오리라

요한福音 五章 二十九節 竹軒

하나님이 世上을 이처럼 사랑하사

독생자를 주셨으니 이는 그를

믿는 자마다 멸망하지 않고

영생을 얻게 하려 하심이라

요한복음 삼장십육절

요한복음 3 : 16 • *27×70cm*

요한복음 5 : 29 • *20×70cm*

生水의 江이 흘러나오리라

나를 믿는 者는 聖經에 이름과 같이 그 배에서

누구든지 목마르거든 내게로 와서 마시라

예수께서 서서 외쳐 이르시되

요한복음 칠장 삼십칠~팔 절

善한 일을 行한 者는 生命의 復活로

惡한 일을 行한 者는 審判의 復活로

나오리라

요한福音 五章 二十九節 竹軒

요한복음 7 : 37~38 · 13×40cm

요한복음 5 : 29 · 13×40cm

내 羊은 내 音聲을 들으며 나는

그들을 알며 그들은 나를 따르느니라

내가 그들에게 永生을 주노니

永遠히 滅亡하지 아니할 것이오

또 그들을 내 손에서 빼앗을 者가 없느니라

그들을 주신 내 아버지는 萬物보다

크시매 아무도 아버지 손에서 빼앗을

수없느니라 나와 아버지는 하나이니라

요한福音 十章 二十七~三十節 言 竹軒

요한복음 10 : 27~30 · 54×70cm

예수께서 이르시되

나는 復活이요 生命이니 나를 믿는 者는

죽어도 살겠고 무릇 살아서 나를

믿는 者는 永遠히 죽지 아니하리니

이것을 네가 믿느냐 이르되

主여 그리하외다 主는 그리스도시요

世上에 오시는 하나님의 아들이신줄

내가 믿나이다 요한福音 十一章二十五~二十七節 竹軒 書

요한복음 11 : 25~27 · 58×70cm

예수께서 이르시되
너희가 내 말에 居하면 참으로 내 弟子가
되고 眞理를 알지니 眞理가 너희를
自由롭게 하리라
요한복음 팔장 삼십일~이절 말씀 竹軒

너희도 서로 사랑하라
서로 사랑하라 내가 너희를 사랑한 것 같이
새 계명을 너희에게 주노니
요한복음 십삼장 삼십사절

요한복음 13 : 34 · 20×75cm

요한복음 8 : 31~32 · 27×70cm

208

너희는 마음에 근심하지 말라

하나님을 믿으니 또 나를 믿으라

내 아버지 집에 居할 곳이 많도다

그렇지 않으면 너희에게 일렀으리라

내가 너희를 爲하여 居處를 豫備하러

가노니 가서 너희를 爲하여 居處를

예비하면 내가 다시 와서 너희를

내게로 迎接하여 나있는 곳에 너희도

있게 하리라 내가 어디로 가는지

그 길을 너희가 아느니라 요한복음 십사장 일~사절

희재도

요한복음 14 : 1~4 · 50×70cm

209

너희는 마음에 근심하지 말라
하나님을 믿으니 또 나를 믿으라
내 아버지 집에는 居할 곳이 많도다
그렇지 않으면 너희에게 일렀으리라
내가 너희를 爲하여 居畵를 豫備하러 간노니
가서 너희를 爲하여 居畵를 예비하면
내가 다시 와서 너희를 내게로 迎接하여
나 있는 곳에 너희도 있게 하리라

요한복음 십사장 일~삼절
竹軒

요한복음 14 : 1~3 · 65×75cm

耶穌說我就是道路、真理、生命。若不藉著我，沒有人能到父那裏去。

예수께서 가라사대 내가 곧 길이요 진리요 생명이니 나로 말미암지 않고는
아버지께로 올 자가 없느니라

요한복음 십사장 육절 말씀 海愚 崔在道

耶穌說我就是道路、真理、生命。若不藉著我，沒有人能到父那裏去。

예수께서 가라사대 내가 곧 길이요 진리요 생명이니 나로 말미암지 않고는
아버지께로 올 자가 없느니라

요한복음 십사장 육절 말씀 竹軒 崔在道

요한복음 14 : 6 • *25×65cm*

요한복음 14 : 6 • *30×120cm*

保惠師 곧 아버지께서 내 이름으로
보내실 聖靈 그가 너희에게 모든 것을
가르치고 내가 너희에게 말한 모든 것을
생각나게 하리라 平安을 너희에게
끼치노니 곧 나의 平安을 너희에게 주노라
내가 너희에게 주는 것은 세상이
주는 것과 같지 아니하니라
너희는 마음에 근심하지도 말고
두려워하지도 말라 내가 갔다가
너희에게로 온다 하는 말을 너희가
들었나니 나를 사랑하였으면 내가
아버지께로 감을 기뻐하였으리라 요한복음 십사장 이십육~이십팔절

요한복음 14 : 26~28 · *70×70cm*

예수께서 시몬 베드로에게 이르시되 보다
요한의 아들 시몬아 네가 이 사람들보다
나를 더 사랑하느냐 하시니 이르되
주님 그러하외다 내가 주님을
사랑하는 줄 주님께서 아시나이다
이르시되 내 어린 양을 먹이라
두번째 이르시되
요한의 아들 시몬아 네가 나를 사랑하느냐
하시니 이르되 주님 그러하외다 내가
주님을 사랑하는 줄 주님께서 아시나이다
이르시되 내(어린)양을 치라
세번째 이르시되
요한의 아들 시몬아 네가 나를 사랑하느냐
하시니 베드로가 근심하여 이르되
주님 모든 것을 아시오매 내가 주님을
사랑하는 줄을 주님께서 아시나이다
예수께서 이르시되 내 양을 먹이라 요한복음 이십일장 십오~십칠절

요한복음 21 : 15~17 · *110×70cm*

너희가 내안에 居하고 내말이 너희안에
居하면 무엇이든지 願하는 대로 求하라
그리하면 이루리라 요한복음 십오장 칠절 발췌 죽헌

평안을 너희에게 끼치노니 곧
나의 평안을 너희에게 주노라
내가 너희에게 주는것은 세상이
주는것과 같지 아니하니라
너희는 마음에 근심하지도 말고
두려워하지도 말라 요한복음 십사장 이십칠절 죄재도

요한복음 14 : 27 · 40×70cm

요한복음 15 : 7 · 18×70cm

너희가 나를 擇한 것이 아니오
내가 너희를 擇하여 세웠나니
이는 너희로 가서 열매를 맺게 하고
또 너희 열매가 항상 있게 하여
내 이름으로 아버지께 무엇을 求하든지
다 받게 하려 함이라

요한복음 십오장 십육절 말씀 善

오직 聖靈이 너희에게 臨하시면
너희가 權能을 받고 예루살렘과
온 유대와 사마리아와 땅끝까지
이르러 내 證人이 되리라 하시니라
사도행전 일장 팔절 崔左晃

사도행전 1 : 8 · *27×60cm*

누구든지 주의 일흠을 부르는 자는
구원을 얻으리라
使徒行傳二章二十一節
竹軒 崔左晃

사도행전 2 : 21 · *33×70cm*

내가 달려갈 길과 主예수께 받은

使命 곧 하나님의 恩惠의 福音을

證言하는 일을 마치려 함에는

나의 生命조차 조금도 貴한 것으로

여기지 아니하노라

使徒行傳 二十章 二十四節 竹軒 〔인〕

누구든지 主의 이름을 부르는

자는 救援을 받으리라

使徒行傳 二章 二十一節 竹軒 崔左莹〔인〕 奉書

사도행전 2 : 21 · *25×70cm*

사도행전 20 : 24 · *33×70cm*

福音에는 하나님의 義가
나타나서 믿음으로 믿음에 이르게
하나니 기록된바 오직 義人은
믿음으로 말미암아 살리라 함과 같으니라
로마서 一章 十七節言 竹軒 崔左 逸士

주께서 바울 곁에 서서 이르시되
膽大하라 네가 예루살렘에서 나의 일을
證言한 것 같이 로마에서도 證言하여야
하시니라 使徒行傳 二十三章 十一節言 竹軒 崔左 逸士

路馬書 1：17・ *30×70cm*

사도행전 23：11・ *27×70cm*

聖經 羅馬書 五章 三~四節

患難은 忍耐를
또한 忍耐는 鍊鍊을
鍊鍊은 所望을
이루는줄 앎이로다
竹軒

路馬書 5 : 3~4 · *50×70cm*

그러므로 우리가 믿음으로 義롭다
하심을 받았으니 우리 主 예수 그리스도로 말미암아
하나님과 和平을 누리자
路馬書 5 : 1 · *20×70cm*

患難은 忍耐를 忍耐는
鍊鍊을 鍊鍊은 所望을
이루는 줄 앎이로다

鍊聖經句吾五章三~四節
竹軒崔主道

路馬書 5：3~4・50×135cm

이제 그리스도 예수 안에 있는 者에게는
결코 定罪함이 없나니 이는 그리스도
예수 안에 있는 生命의 聖靈의 法이 罪와
死亡의 法에서 너를 解放하였음이라

로마서 팔장 일~이절 말씀
竹軒 崔主道

路馬書 8：1~2・30×70cm

219

我想，现在的苦楚若比起将来要显於我們的荣耀就不足介意了。

생각하건대 현재의 고난은 장차 우리에게 나타날 영광과 비교할수 없도다

羅馬書 (로마서) 八章 十八節 竹軒 書

路馬書 8：18・*35×68cm*

生命ㅅ 聖靈ㅅ 法

聖靈도 우리의 軟弱함을 도우시나니

우리는 마땅히 祈禱할 바를 알지 못하나

오직 성령이 말할수 없는 歎息으로 우리를

爲하여 親히 懇求하시느니라

마음을 살피시는 이가 聖靈의 생각을

아시나니 이는 성령이 하나님의 뜻대로

聖徒를 爲하여 懇求하심이라

우리가 알거니와 하나님을 사랑하는者 곧

그의 뜻대로 부르심을 입은 者들에게는

모든것이 合力하여 善을 이루느니라

로마서 팔장 이십육·칠·팔절 崔奎鎬

路馬書 8：26~28·55×65cm

221

우리가 알거니와
하나님을 사랑하는자 곧
그의뜻대로 부르심을 입
은 자들에게는 모든것이
합력하여 선을 이루느
니라 로마서 팔장 이십팔절
竹軒 崔左遠

路馬書 8：28 · *30×40cm*

我们晓得万事都互相效力，
叫爱神的人们益虔，就是按他
旨意被召的人。
羅馬書八章二十八弟言
竹軒 崔左遠

우리가 알거니와 하나님을 사랑하는자 곧 그뜻대로 부르심을 입은 자들에게는

모든것이 합력하여 선을 이루느니라 로마서 팔장 이십팔절 말씀

路馬書 8：28 · *35×110cm*

그리스도의 사랑 하나님의 사랑 에서

누가 능히 하나님께서 택하신 자들을
고발하리요 의롭다 하신 이는 하나님
이시니 누가 정죄하리요 죽으실뿐아
니라 다시 살아나신 이는 그리스도예수
시니 그는 하나님 우편에 계신자요
우리를 위하여 간구하시는 자시니라
누가 우리를 그리스도의 사랑에서 끊으
리오 환난이나 곤고나 박해나 기근이나
젹신이나 위험이나 칼이랴

로마서 팔장 삼십삼사오
석헌 崔在 道 씀

路馬書 8 : 33~35 · *40×70cm*

사람이 마음으로 믿어 義에 이르고
입으로 是認하여 救援에 이르느니라

路馬書 10：10 · *15×100cm*

내가 確信하노니
死亡이나 生命이나 天使들이나 權勢者들이나
現在 일이나 將來 일이나 能力이나 높음이나
깊음이나 다른 어떤 被造物이라도 우리를
우리主 그리스도 예수안에 있는 하나님의 사랑
에서 끊을 수 없으리라
로마書 八章 三十八~三十九節 中에서

路馬書 8：38~39 · *34×70cm*

我想，现在的苦楚若比起将来要显於我们的荣耀就不足。羅馬書八章十八節

생각컨대 현재의 고난은 장차 우리에게 나타날 영광과 족히 비교할수 없도다 로마서 팔장 십팔절 발름

因为凡求告主名的就必得救 羅馬書十章十三節 竹軒 崔雁道 발름

누구든지 주의 이름을 부르는 자는 구원을 받으리라

路馬書 8：18 · *32×62cm*

路馬書 10：13 · *12×69cm*

凡求告主名的就必得救。

우리들지주의 이름을 부르는 자는 구원을 받으리라

羅馬書 十章十三節

竹軒 崔左潗

너희는 이 世代를 本받지 말고 오직

마음을 새롭게 함으로 變化를 받아

하나님의 善하시고 기뻐하시고

穩全하신 뜻이 무엇인지 分別하도록

하라

로마서 십이장 이절 말씀 竹軒 崔左潗

路馬書 12：2・35×70cm

226

基督徒的生活守則

愛人不可虛偽。惡要厭惡；善要親近。
此親熱；恭敬人要彼此推讓。
殷勤，不可懶惰；要心裏火熱；
常常服事主。在指望中要
喜樂；在患難中要忍耐；
禱告要恆切。聖徒缺乏，
要幫補；客要一味地款待。

聖經羅馬書十二章九~十三節 竹軒 崔左 書

사랑에는 거짓이 없나니 악을 미워하고 선에 속하라
형제를 사랑하여 서로 우애하고 존경하기를 서로
먼저하며 부지런하여 게으르지 말고 열심을 품고
주를 섬기라 소망중에 즐거워하며 환난중에
참으며 기도에 항상 힘쓰며 성도들의 쓸것을 공급하며
손 대접하기를 힘쓰라

路馬書 12：9～13・87×70cm

基督徒的生活守則（기독신자의 생활수칙）

愛人不可虛偽。惡要厭惡；
善要親近。愛弟兄要彼
此親熱；恭敬人要彼此推讓。
殷勤，不可懶惰；要心裏火熱，
常，服事主。在指望中要
喜樂；在患難中要忍耐；
禱告要恆切。聖徒缺乏，
要幫補；客要一味地款待。

사랑에는 거짓이 없나니 악을 미워하고
선에 속하라 형제를 사랑하여 서로 먼저하며
부지런하여 게으르지 말고 열심을 품고
주를 섬기라 소망중에 즐거워하며 환난중에 참으며
기도에 항상 힘쓰며 성도들의 쓸것을 공급하며
손 대접하기를 힘쓰라

竹軒 崔左 書

路馬書 12：9～13・100×50cm

227

할 수 있거든 너희로서는 모든 사람과

더불어 화목하라 내 사랑하는 者들아

너희가 親히 원수를 갚지 말고

하나님의 震怒하심에 맡기라

記錄되었으되

원수 갚는 것이 내게 있으니 내가 갚으리라

주께서 말씀하시니라 로마서 십이장 십팔~십구절

路馬書 12：18～19 · *45×70cm*

228

彼此 사랑의 빚 外에는 아무에게든지
아무 빛도 지지 말라
남을 사랑하는 者는 律法을 다 이루었느니라
로마書 十三章 八節 竹軒 崔左邑

逼迫你們的，要給他们祝福；只要祝福，不可咒詛。
너희를 핍박하는 자를 축복하고 저주하지 말라
로마서 십이장 십사절 시문사현회장

逼迫你們的，要給他们祝福；只要祝福，不可咒詛。
로마서 十二章 十四節
海愚書

路馬書 13：8・*25×70cm*　　路馬書 12：14・*20×90cm*　　路馬書 12：14・*18×90cm*

路馬書 12：14~21 · 106×52cm

그리스도인의 생활

14. 너희를 박해하는 자를 축복하라 축복하고 저주하지 말라

15. 즐거워하는 자들과 함께 즐거워하고 우는 자들과 함께 울라

16. 서로 마음을 같이하며 높은 데 마음을 두지 말고 도리어 낮은 데 처하며 스스로 지혜 있는 체 하지 말라

17. 아무에게도 악을 악으로 갚지 말고 모든 사람 앞에서 선한 일을 도모하라

18. 할 수 있거든 너희로서는 모든 사람과 더불어 화목하라

19. 내 사랑하는 자들아 너희가 친히 원수를 갚지 말고 하나님의 진노하심에 맡기라 기록되었으되 원수 갚는 것이 내게 있으니 내가 갚으리라고 주께서 말씀하시니라

20. 네 원수가 주리거든 먹이고 목마르거든 마시게 하라 그리함으로 네가 숯불을 그 머리에 쌓아 놓으리라

21. 악에게 지지 말고 선으로 악을 이기라

〈로마서 12 : 14~21〉

路馬書 3：23~28 · 120×70cm

또한 너희가 이 時期를 알거니와

자다가 깰 때가 벌써 되었으니 이는 이제

우리의 救援이 처음 믿을 때 보다

가까웠음이라 밤이 깊고 낮이 가까웠으니

그러므로 우리가 어둠의 일을 벗고 빛의

갑옷을 입자 낮에와 같이 단정히 行하고

放蕩하거나 술 취하지 말며 淫亂하거나

好色하지 말며 다투거나 猜忌하지 말고

오직 主예수 그리스도로 옷입고 情慾을

爲하여 肉身의 일을 圖謀하지 말라

로마서 십삼장 십일~십사절 말씀 竹軒 崔左

路馬書 13：11~14 • 67×70cm

231

우리가 살아도 主를 爲하여 살고

죽어도 主를 爲하여 죽나니 그러므로

사나 죽으나 우리가 主의 것이로다

이를 爲하여 그리스도께서 죽었다가 다시

살아나셨으니 곧 죽은 자와 산 자의

主가 되려 하심이라 로마서 십사장 팔~구절 말씀

路馬書 14：8~9・40×70cm

所望의 하나님이 모든 기쁨과 平康을
믿음안에서 너희에게 充滿하게 하사
聖靈의 能力으로 所望이 넘치게 하시기를
願하노라 로마書 十五章 十三節言 竹軒 書

나의 福音과 예수 그리스도를 傳播함으로 永世
前부터 감추어 졌다가 이제는 나타나신바
되었으며 永遠하신 하나님의 命을 따라
先知者들의 글로 말미암아 모든 民族이
믿어 順從하게 하시려고 알게 하신바 그 神秘의
啓示를 따라 된것이니 이 福音으로 너희를 能히
堅固하게 하실 智慧로우신 하나님께 예수 그리스도
로 말미암아 榮光이 世〇無窮하도록 있을지어다
아―멘) 로마서 십육장 이십오~이십칠절 말씀 최 재 도 書

路馬書 16：25~27・40×70cm　　　　　路馬書 15：13・28×70cm

나는 福音과 예수 그리스도를 전파함은 永世 前부터 감추어졌다가 이제는 나타내신 바 되었으며 永遠하신 하나님의 命을 따라 선지자들의 글로 말미암아 모든 民族이 믿어 順從하게 하시려고 알게 하신 바 그 神秘의 啓示를 따라 되린 것이니 이 福音으로 너희를 能히 堅固하게 하실 智慧로우신 하나님께 예수 그리스도로 말미암아 영광이 세세무궁하도록 있을지어다 아-멘 롬마서 十六章 二十五~二十七節

路馬書 16 : 25~27 · *70×70cm*

하나님의 智慧에 있어서는 이世上이
自己 智慧로 하나님을 알지 못하므로
하나님께서 傳道의 미련한 것으로
믿는 者들을 救援하시기를 기뻐하셨도다
고린도前書 一章二十一節言 竹軒 崔左 蕊 奉書

十字架의 道가 滅亡하는
者들에게는 미련한 것이요
救援을 받는 우리에게는
하나님의 能力이라
고린도前書 一章 十八節言 竹軒 崔左 蕊 奉書

고린도전서 1 : 18 • *26×70cm*

고린도전서 1 : 21 • *30×70cm*

너희는 하나님으로 부터 나서

그리스도 예수안에 있고

예수는 하나님으로 부터 나와서

우리에게 지혜와 義로움과

거룩함과 救援함이 되셨으니

記錄된바

자랑하는 者는 主안에서 자랑하라

함과 같게 하려 함이라

竹軒 崔玉花

고린도전서
일장 삼십절

고린도전서 1 : 30 • *55×70cm*

236

누구든지 하나님의 聖殿을 더럽히면 하나님이 그 사람을 滅하시리라 하나님의 聖殿은 거룩하니 너희도 그러하니라

골린도前서 삼장 십칠절 竹軒書

너희는 너희가 하나님의 聖殿인 것과 하나님의 聖靈이 너희안에 계시는 것을 알지 못하느냐

골린도前書三章十六節 竹軒

고린도전서 3 : 16 · *20×70cm*

고린도전서 3 : 17 · *25×70cm*

너희 몸은 너희가 하나님께로 받은바

너희 가운데 계신 聖靈의 殿인줄 알지못하느냐

너희는 너희 自身의 것이 아니라

값으로 산 것이 되었으니 그런즉 너희

몸으로 하나님께 榮光을 돌리라

고前六章十九~二十節

竹軒 筆

오직 능력에 있음이라

하나님의 나라는 말에 있지아니하고

고린도전서 사장 이십절

허우희재 도

고린도전서 4 : 20 • *13×70cm*

고린도전서 6 : 19~20 • *32×70cm*

238

知識은 驕慢하게 하며
사랑은 德을 세우느니라

고린도전서 말씀 일절 말씀 竹軒 書

兄弟들아 神靈한 것에 對하여
나는 너희가 알지 못하기를 願하지
아니하노니 너희도 알거니와 너희가
異邦人으로 있을때에 말못하는 偶像
에게로 끄는대로 끌려갔느니라

고린도 前書 十二章 一~二節 崔竹軒 海妙

고린도도전서 8 : 1 • 24×70cm

고린도전서 12 : 1~2 • 35×70cm

各樣恩賜

恩賜原有分別，聖靈卻是一位。
職事也有分別，主卻是一位。功用也有
分別，神
卻是一位，
在眾人裏面運行一切的事
聖靈顯在各人身上，是叫人得益處。
這人蒙聖靈賜他智慧的言語，那人也
蒙這位聖靈賜他知識的言語，又有一人
蒙這位聖靈賜他信心，
還有一人蒙這位聖靈賜他醫病的恩賜，
又叫一人能行異能，又一人能先知，
又叫一人能辨別諸靈，又叫一人能說方言，
又叫一人能翻方言。這一切都是這位
聖靈所運行，隨己意分給各人的。

竹軒 崔玄道 書

고린도전서 12 : 4~11・100×70cm

각양은사 崔玄道

은사는 여러가지나 성령은 같고 직분은
여러가지나 주는 같으며 또 사역은 여러가
지나 모든 것을 모든 사람 가운데서 이루시는
하나님은 같으나 각 사람에게 성령을 나타
내심은 유익하게 하려 하심이라
어떤 사람에게는 성령으로 말미암아
지혜의 말씀을 어떤 사람에게는 같은
성령으로 믿음을 어떤 사람에게는 한 성령
으로 병 고치는 은사를 어떤 사람에게는
능력 행함을 어떤 사람에게는 예언함을
어떤 사람에게는 영들 분별함을 다른 사람
에게는 각종 방언 말함을 어떤 사람에게는
방언을 통역함을 주시나니 이 모든 일은
같은 한 성령이 행하사 그의 뜻대로 각 사람
에게 나누어 주시는 것이니라

고린도전서 12 : 4~11・90×70cm

我若能說萬人的方言並天使的話語，卻沒有愛，我就成了鳴的鑼，響的鈸一般。我若有先知講道之能，也明白各樣的奧秘，各樣的知識，而且有全備的信，叫我能夠移山，卻沒有愛，我就算不得甚麼。我若將所有的周濟窮人，又捨己身叫人焚燒，卻沒有愛，仍然與我無益。愛是恆久忍耐，又有恩慈；愛是不嫉妒，愛是不自誇，不張狂，不做害羞的事，不求自己的益處，不輕易發怒，不計算人的惡，不喜歡不義，只喜歡真理；凡事包容，凡事盼望，凡事相信，凡事忍耐。愛是永不止息。先知講道之能終必歸於無有；說方言之能終必停止；知識也終必歸於無有。我們現在所知道的有限，先知所講的也有限，等那完全的來到，這有限的必歸於無有了。我作孩子的時候，話語像孩子，心思像孩子，意念像孩子，既成了人，就把孩子的事丟棄了。我們如今彷彿對着鏡子觀看，模糊不清，到那時就要面對面了。我如今所知道的有限，到那時就全知道，如同主知道我一樣。如今常存的是信，有望，有愛這三樣，其中最大的是愛。哥林多前書十三章 竹軒崔在道書

고린도전서 13장 · 40×70cm

내가 사람의 方言과 天使의 말을 할지라도 사랑이 없으면 소리나는 구리와 울리는 꽹과리가 되고 내가 豫言함이 있어 모든 秘密과 모든 知識을 알고 또 山을 옮길 만한 모든 믿음이 있을지라도 사랑이 없으면 내가 아무것도 아니요 내가 내게 있는 모든 것으로 救濟하고 또 내 몸을 불사르게 내줄지라도 사랑이 없으면 내게 아무 有益이 없느니라 사랑은 오래 참고 사랑은 溫柔하며 시기하지 아니하며 사랑은 자랑하지 아니하며 驕慢하지 아니하며 無禮히 行치 아니하며 自己의 有益을 求치 아니하며 성내지 아니하며 惡한 것을 생각지 아니하며 不義를 기뻐하지 아니하며 眞理와 함께 기뻐하고 모든 것을 참으며 모든 것을 믿으며 모든 것을 바라며 모든 것을 견디느니라 사랑은 언제까지든지 떨어지지 아니하나 豫言도 廢하고 方言도 그치고 知識도 廢하리라 우리가 부분적으로 알고 부분적으로 豫言하니 穩全한 것이 올때에는 部分的으로 하던것이 廢하리라 내가 어렸을 때에는 말하는 것이 어린아이와 같고 깨닫는 것이 어린아이와 같고 생각하는 것이 어린아이와 같다가 長成한 사람이 되어서는 어린아이의 일을 버렸노라 우리가 이제는 거울로 보는것 같이 희미하나 그때에는 얼굴과 얼굴을 對하여 볼것이요 이제는 내가 부분적으로 아나 그때에는 主께서 나를 아신것 같이 내가 온전히 알리라 그런즉 믿음 所望 사랑 이 세가지는 恒常 있을 것인데 그중에 第一은 사랑이라
고린도前書 十三章 竹軒崔在道書

고린도전서 13장 · 77×35cm

如今常存有信有望有愛這三樣，在中最大的是愛。

그런즉 믿음소망사랑중에 제일은사랑이라 죽헌

信望愛

믿음, 소망, 사랑 이 세가지는
恒常 잊을 것인데 그 中의 第一은
사랑이라 고린도前書 十三章 十三節 竹軒 書

고린도전서 13 : 13 • 30×65cm

고린도전서 13 : 13 • 40×80cm

或為人間：死人怎樣復活，帶著甚麼身體來呢？無知的人哪，你所種的若不死終不能生。並且你所種的不是那將來的形體，不過是子粒，即如麥子。或是別樣的穀。但神隨自己的意思給他一個形體。並叫凡肉體各為不同：人是一樣，獸又是一樣，鳥又是一樣，魚又是一樣。有天上的形體也有地上的形體；但天上的形體的榮光是一樣，地上所體的榮光又是一樣。日有日的榮光，月有月的榮光，星有星的榮光，這星和那星的榮光也有分別。死人復活也是這樣：所種的是朽壞的，所種的是羞辱的，復活的是榮耀的，所種的是軟弱的，復活的是強壯的，所種的是血氣的身體，復活的是靈性的身體。若有血氣的身體，也必有靈性的身體。

竹軒 崔重燮

고린도전서 15장 · 155×70cm

누가 묻기를 죽은자들이 어떻게 다시 살아나며 어떠한 몸으로 오느냐 하리니 어리석은 자여 네가 뿌리는 씨가 죽지 않으면 살아나지 못하겠고 또 네가 뿌리는 것은 將來의 形體를 뿌리는 것이 아니요 다만 밀이나 다른 것의 알맹이 뿐이로되 하나님이 그 뜻대로 그에게 形體를 주시되 各種子에게 그 形體를 주시느니라 肉體는 다 같은 肉體가 아니니 하나는 사람의 肉體요 하나는 짐승의 肉體요 하나는 새의 肉體요 하나는 물고기의 肉體라 하늘에 속한 形體도 있고 땅에 속한 形體도 있으나 하늘에 속한 것의 榮光이 따로 있고 땅에 속한 것의 榮光이 따로 있으니 해의 榮光도 다르고 달의 榮光이 다르며 별의 영광도 다른데 별과 별의 영광이 다르도다 죽은 자의 復活도 그와 같으니 썩을 것으로 심고 썩지 아니할 것으로 다시 살아나며 욕된 것으로 심고 榮光스러운 것으로 다시 살아나며 약한 것으로 심고 강한 것으로 다시 살아나며 肉의 몸으로 심고 신령한 몸으로 다시 살아나나니 肉의 몸이 있은즉 또 靈의 몸도 있느니라

성경 고린도전서 십오장 십오절 ... 崔道燮

고린도전서 15장 · 138×70cm

旣傳基督是從死裏復活了
怎麼在你們中間有人說沒有死人
復活的事呢　若沒有死人復活的事
基督也就沒有復活了
若基督沒有復活我們所傳的便是枉
然你們所信的也是枉然
並且明顯我們是爲神妄作見證的
因我們見證神是叫基督復活了
爲死人眞不復活神　也
能沒有叫基督復活了　因爲死人若不
復活基督也就沒有復活　你們的信
便是徒然　你們仍在罪裏就是在
基督裏睡了的人也懷亡了　我們若靠
至基督只在今生爲指望就算比眾人更
可憐

哥林多前書十五章十二~十九節

고린도전서 15 : 12~19 • 140×70cm

復活之證言

그리스도께서 죽은 者 가운데서 다시
살아나셨다 전파되었거늘 너희 中
에서 어떤 사람들은 어찌하여 죽은자
가운데서 復活이 없다 하느냐
만일 죽은 자의 부활이 없으면
그리스도도 다시 살아나지 못하셨으리라
그리스도께서 만일 다시 살아나지 못하
셨으면 우리가 전파하는 것도 헛것이요
또 너희 믿음도 헛것이며
하나님의 거짓 증인으로 발견되리니
우리가 하나님이 그리스도를 다시 살리
셨다고 증언하였음이라 만일 죽은 자가
다시 살아나는 일이 없으면 하나님이
그리스도를 다시 살리지 아니하셨으리라
만일 죽은 자가 다시 사는 일이 없었으면
그리스도도 다시 살아나신 일이 없었을 터이오
그리스도께서 다시 살아나신 일이 없으면
너희의 믿음도 헛되고 너희가 여전히 罪
가운데 있을 것이요 또한 그리스도 안에서
잠자는 자도 亡하였으리니
만일 그리스도 안에서 우리가 바라는 것이 다만 이 世上의 삶
뿐이면 모든 사람 가운데 우리가 더욱 불쌍한

고린도전서 15 : 12~19 • 100×70cm

讚頌하리로다

는 우리 主 예수 그리스도의 하나님 이시오

慈悲의 아버지시오 또 모든 慰勞의

하나님 이시며 우리의 모든 患難 中에서

우리를 慰勞하사 우리로 하여금

하나님께 받는 慰勞로써 모든 患難 中에

있는 者들을 能히 慰勞하게 하시는 이시로다

고린도後書 一章三~四節言 竹軒 崔云 兑

고린도도후서 1 : 3~4 · 48×70cm

오직 모든 일에 하나님의 일꾼으로 자천하여 많이 견디는 것과 환난과 궁핍과 고난과 매맞음과 갇힘과 난동과 수고로움과 자지 못함과 먹지 못함 가운데서도 깨끗함과 지식과 오래 참음과 자비함과 성령의 감화와 거짓이 없는 사랑과 진리의 말씀과 하나님의 능력으로 의의 무기를 좌우에 가지고 榮光과 욕됨으로 그러했으며 악한 이름과 아름다운 이름으로 그러했느니라 우리는 속이는 자 같으나 참되고 無名한 者 같으나 有名한 者요 죽은 者 같으나 보라 우리가 살아 있고 懲戒를 받는 者 같으나 죽임을 當하지 아니하고 근심하는 者 같으나 恒常 기뻐하고 가난한 者 같으나 많은 사람을 富饒하게 하고 아무 것도 없는 者 같으나 모든 것을 가진 者로다

竹軒 崔左

고린도후서 6：4～10・110×70cm

兄弟들아 너희를 부르심을 보라 육체를 따라 지혜로운 자가 많지 아니하며 능한 자가 많지 아니하며 문벌 좋은 자가 많지 아니하도다 그러나 하나님께서 세상의 미련한 것들을 擇하사 지혜 있는 자들을 부끄럽게 하려 하시고 세상의 약한 것들을 擇하사 강한 것들을 부끄럽게 하려 하시며 하나님께서 세상의 천한 것들과 멸시 받는 것들과 없는 것들을 擇하사 있는 것들을 폐하려 하시나니 이는 아무 육체도 하나님 앞에서 자랑하지 못하게 하려 하심이라 너희는 하나님으로부터 나서 그리스도 예수 안에 있고 예수는 하나님으로부터 나와서 우리에게 지혜와 義로움과 거룩함과 救援함이 되셨으니 記錄된 바 자랑하는 자는 主 안에서 자랑하라 함과 같게 하려 함이라

竹軒 崔左

고린도전서 1：26～31・95×53cm

고린도후서 3 : 17

主는 靈이시니 主의 靈이 계신 곳에는 自由가 있느니라

竹軒 崔도봉
고린도후서 삼장 십칠절

고린도후서 3 : 17 · 15×65cm

고린도후서 4 : 7~12

우리가 이 보배를 질그릇에 가졌으니 이는 심히 큰 능력은 하나님께 있고 우리에게 있지 아니함을 알게 하려 함이라 우리가 사방으로 욱여쌈을 당하여도 싸이지 아니하며 답답한 일을 당하여도 낙심하지 아니하며 박해를 받아도 버린 바 되지 아니하며 거꾸러뜨림을 당하여도 망하지 아니하고 우리가 항상 예수의 죽음을 몸에 짊어짐은 예수의 생명이 또한 우리 몸에 나타나게 하려 함이라 우리 살아 있는 자가 항상 예수를 위하여 죽음에 넘겨짐은 예수의 생명이 또한 우리 죽을 육체에 나타나게 하려 함이라 그런즉 사망은 우리 안에서 역사하고 생명은 너희 안에서 역사하느니라

질그릇에 담긴 보배
최 꺼 조 봉

고린도후서 4 : 7~12 · 105×70cm

고린도후서 5 : 1

만일 땅에 있는 우리의 帳幕 집이 무너지면 하나님께서 지으신 집 곧 손으로 지은 것이 아니요 하늘에 있는 永遠한 집이 우리에게 있는 줄 아느니라

竹軒 崔 도 봉
고린도後書 五章一節 영원한 집

고린도후서 5 : 1 · 40×70cm

우리는 살아계신 하나님의 聖殿이라。

그런즉 사랑하는 者들아 이 約束을

가진 우리는 하나님을 두려워하는

가운데서 거룩함을 穩全이르어

肉과 靈의 온갖 더러운 것에서 自身

을 깨끗하게 하자

고린도후서 육장 십육하○칠장 일절 말씀 竹軒 崔호 書

고린도후서 6:16下~7:1 · 40×70cm

하나님의 聖殿과 偶像이 어찌 一致되리오

우리는 살아계신 하나님의 靈殿이라

고린도후서 육장 십육절上 崔호 書

고린도후서 6:16上 · 20×70cm

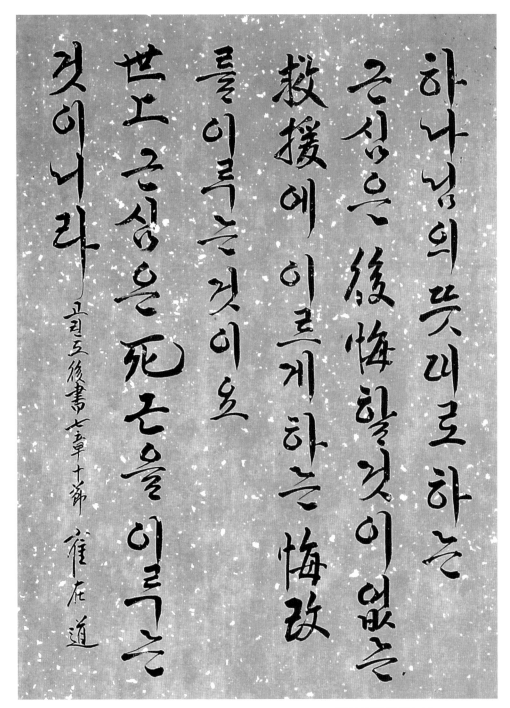

하나님의 뜻대로 하는 근심은 後悔할 것이 없는 救援에 이르게 하는 悔政를 이루는 것이오 또 근심을 死손을 일그는 것이니라

고린도後書 七章 十節 崔左道

고린도후서 7 : 10 • *40×50cm*

捐補之心

各各 그 마음에 定한 대로 할 것이요
吝嗇함으로나 억지로 하지 말지니
하나님은 즐겨 내는 者를 사랑하시
느니라 하나님이 能히 모든 恩惠를
너희에게 넘치게 하시나니 이는 너희로
모든 일에 恒常 모든 것이 넉넉하여
모든 착한 일을 넘치게 하게 하려
하심이라 고린도後書九章七八節 竹軒 崔左

고린도도후서 9 : 7~8 · 55×70cm

자랑하는 者는 主 안에서 자랑할지니라

옳다 認定함을 받는 者는 自己를

誇讚하는 者가 아니요 오직

主께서 誇讚하시는 者니라、

고린도후서 十二章 十七~十八 竹軒

너희는 믿음안에 있는가

너희自身을 試驗하고 너희自身을

確證하라 예수 그리스도께서 너희안에

계신줄을 너희가 스스로 알지 못하느냐

그렇지 않으면 너희는 버림 받은 자니라

고린도후서 十三章 五節 竹軒 崔 도

고린도후서 13 : 5 · 38×70cm

고린도후서 10 : 17~18 · 26×70cm

이제 내가 사람들에게 좋게 하랴

사람들에게 기쁨을 구하랴。하나님께 좋게 하랴

기쁨을 구하였다면 그리스도 종이 아니니라

내가 지금까지 사람들의

갈라디아서 일장십절

죽헌 최재도

갈라디아서 1 : 10 · *17×95cm*

그리스도께서 하나님 곧 우리 아버지의

뜻을 따라 이 惡한 世代에서 우리를

건지시려고 우리 罪를 代贖하기 위하여

自己 몸을 주셨으니 榮光이 그에게

世世로록 있을지어다 아멘

갈라디아書 一章 四～五節

죽헌 씀

갈라디아서 1 : 4~5 · *36×70cm*

내가 그리스도와 함께 十字架에
못 박혔나니 그런즉 이제는 내가
사는 것이 아니요 오직 내 안에
그리스도께서 사시는 것이라
이제 내가 肉體 가온데 사는 것은
나를 사랑하사 나를 爲하여 自己
自身을 버리신 하나님의 아들을
믿는 믿음안에서 사는 것이라
내가 하나님의 恩惠를 廢하지
아니하노니 萬一義롭게 되는 것이
律法으로 말미암으면 그리스도께서
헛되이 죽으셨느니라

갈라디아서 이장 이십일 이십이절

三千十六年 四月 淸明後十一日 竹軒 海州 崔○○

갈라디아서 2 : 21~22 • 80×70cm

하나님 앞에서 아무도 律法으로
義롭게 되지 못할것이 分明하니는
義人은 믿음으로 살리라
竹軒 崔在道 奉書
(믿음으로 말미암아)
갈라디아서 삼장 십일절

너희가 다 믿음으로 말미암아 그리스도
예수안에서 하나님의 아들이 되었으니
누구든지 그리스도와 合하기 爲하여
洗禮를 받은 者는 그리스도로 옷
입었느니라 갈라디아서 삼장 이십육~이십칠절 발췌

갈라디아서 3 : 11 • *24×70cm*

갈라디아서 3 : 26~27 • *33×70cm*

내가 이르노니 너희는 聖靈을 좇아 行하라 그리하면 肉體의 慾心을 이루지 아니하리라

肉體의 所慾은 聖靈을 거스르고 聖靈의 所慾은 肉體를 거스르나니 이 둘이 서로 對敵함

으로 너희의 願하는 것을 하지 못하게 하려 함이니라 너희가 만일 聖靈의 引導하시는 바

가 되면 律法 아래 있지 아니하리라 肉體의 일은 顯著하니 곧 淫行과 더러운 것과 好色과

偶像崇拜와 術數와 怨讐를 맺는 것과 忿爭과 猜忌와 忿怒와 黨짓는 것과 分離함과 異端과

投機함과 술 醉함과 放蕩함과 또 그와 같은 것들이라 前에 너희에게 警戒한 것 같이 警戒

하노니 이런 일을 하는 者들은 하나님의 나라를 遺業으로 받지 못할 것이요 오직 聖靈의

열매는 사랑과 喜樂과 和平과 오래 참음과 慈悲와 良善과 忠誠과 溫柔와 節制니 이같은

것을 禁止할 法이 없느니라 그리스도 예수의 사람들은 肉體와 함께 그 情과 慾心을 十字

架에 못 박았느니라

갈라디아서 五章 十六節~二十四節

靈과 肉體 竹軒 崔圭岩 奉書 [印] [印]

온 律法은 네 이웃 사랑하기를 네 自身

같이 하라 하신 한 말씀에서 이루어졌나니

萬一 서로 물고 먹으면 彼此 滅亡할까 操心하라

聖經 加拉太書 五章 十四~十五節 竹軒 崔圭岩書 [印]

갈라디아서 5 : 14~15 · 25×75cm

갈라디아서 5 : 16~24 · 30×110cm

聖靈所結的果子，就是
仁愛、喜樂、和平、忍耐、恩
慈良善信實溫柔節
制。這樣的事沒有律法禁止
加拉太書五章二十二二十三節 竹軒

내가 이르노니 너희는 성령을 좇아 행하라 그리하면 육체의 욕심을 이루지 아니하리라
육체의 소욕은 성령을 거스리고 성령의 소욕은 육체를 거스리나니 이 둘이 서로 대적함
으로 너희의 원하는 것을 하지 못하게 하려 함이니라 너희가 만일 성령의 인도하시는 바
가 되면 율법 아래 있지 아니하리라 육체의 일은 현저하니 곧 음행과 더러운 것과 호색과
우상 숭배와 술수와 원수를 맺는 것과 분쟁과 시기와 분냄과 당짓는 것과 분리함과 이단
과 투기와 술취함과 방탕함과 또 그와 같은 것들이라 전에 너희에게 경계한 것 같이 경계
하노니 이런 일을 하는 자들은 하나님의 나라를 유업으로 받지 못할 것이요 오직 성령의
열매는 사랑과 희락과 화평과 오래 참음과 자비와 양선과 충성과 온유와 절제니 이같은
것을 금지할 법이 없느니라 그리스도 예수의 사람들은 육체와 함께 그 정과 욕심을 십자
가에 못박았느니라 갈라디아서 옹 십유정월 이성삼 말씀
靈과 肉 竹軒 崔左道 奉書

갈라디아서 5 : 16~24 • *30×110cm*

갈라디아서 5 : 22~23 • *70×135cm*

我現在是要得人的心呢？
還是要得神的心呢？
我豈是討人的喜歡嗎？
若仍焦討人的喜歡，我就不是基督的僕人了。

이제 내가 사람들에게 좋게 하랴 하나님께 좋게 하랴 사람들의 기쁨을 구하였다면 그리스도의 종이 아니니라 성경 갈라디아서 기쁨을 구하랴 내가 지금까지 이현 심년 오월 십오일 스승의날 기념 竹軒 崔在圭

聖灵所結的果子，就是
仁愛、喜樂、和平、忍耐、恩慈、良善、
信實、溫柔、節制。
這樣的事沒有律法禁止
加拉太書五章二十二~二十三節云
竹軒 崔在圭

오직 성령의 열매는 사랑과 희락과 화평과 오래참음과 자비와 양선과 충성과 온유와 절제니 이와 같은 것을 금지할 법이 없느니라 성경 갈라디아서 오장 이십이 이십삼절 죽헌 최재 도봉서

갈라디아서 5 : 22~23 • *50×100cm*

갈라디아서 1 : 11 • *30×110cm*

肉體之事 음행과 더러운것과 好色과 偶像숭배와

呪術과 원수 맺는것과 분쟁과 시기와

분냄과 당짓는것과 분열함과 이단과

투기와 술취함과 방탕함과 또 그와 같은

것들이라 前에 너희에게 경계한것 같이

경계하노니 이런일을 하는자들

은 하나님의 나라를 유업으로

받지 못할 것이오

竹軒 崔 호묵

갈라디아서 오쟝 십구 이십 일절

갈라디아서 5 : 19~21 · 55×70cm

258

우리는 그리스도 안에서 그의 思惠의

豊盛함을 따라 그의 피로 말미암아

贖良 곧 罪 敎함을 받았느니라

에베소서 일장 칠절 말씀 죽헌

스스로 속이지 말라 事必歸正

하나님은 업신여김을 받지 아니하시나니

사람이 무엇으로 심든지 그대로 거두리라

우리가 선을 행하되 낙심하지 말지니

포기하지 아니하면 때가 이르[면] 거두리라

갈라디아서 육장 칠·구절 죽헌 희 재도 씀

갈라디아서 6 : 7~9 · 35 × 70cm 에베소서 1 : 7 · 24 × 70cm

너희는 그 恩惠에 依하여 믿음으로

말미암아 救援을 받았으니 이것은

너희에게서 난 것이 아니요

하나님의 膳物이라 에베소書 二章 八節 竹軒

에베소서 2 : 8 · *26×70cm*

빛의 열매는

모든 착함과 의로움과 眞實함에 있느니라

에베소서 오장 구절 竹軒 崔左邈 書

神

你們原是受了他的印記，等候得贖的

日子來到。聖經 以弗所書 竹軒 崔左邈 書

的聖靈擔憂；

이치심을 받았느니라

그안에서 너희가 구원의 날까지

하나님의 성령을 근심하게 하지 말라

에베소서 사장 삼십절 말씀

에베소서 4：30 · *40×70cm*　　에베소서 5：9 · *20×70cm*

═ 子女와 父母 ═

子女들아 主 안에서 너희 父母에게
順從하라 이것이 옳으니라 네 아버지와
어머니를 恭敬하라 이것은 約束이 있는
첫 誡命이니 이로써 네가 잘 되고
長壽하리라 또 아비들아 너희 자녀를
그엽게 하지말고 오직 主의 敎訓과 訓戒로
養育하라 에베소서 육장 일~사절 竹軒 崔㐎

에베소서 6 : 1~4 · 48×70cm

萬物을 充滿하게 하심이라
그가 어떤 사람은 使徒로 어떤 사람은
先知者로 어떤 사람은 福音傳하는 者로
어떤 사람은 牧師와 敎師로 삼으셨으니
이는 聖徒를 穩全하게 하여 奉事의 일을
하게 하며 그리스도의 몸을 세우려 하심
이라 우리가 다 하나님의 아들을 믿는 것과
아는 일에 하나가 되어 穩全한 사람을 이루어
그리스도의 長成한 分量이 充滿한 데까지
이르리니 이는 우리가 이제부터 어린아이가
되지 아니하여 사람의 속임수와 奸詐한
誘惑에 빠져 온갖 敎訓의 風潮에 밀려
搖動하지 않게 하려 함이라
오직 사랑 안에서 참된 것을 하여 凡事에
그에게까지 자랄지라 그는 머리니 곧 그리스도
라 그에게서 온 몸이 各 마디를 通하여
도움을 받음으로 連結되고 結合되어
各 肢體의 分量대로 役事하여 그 몸을
자라게 하며 사랑 안에서 스스로 세우느니라

保羅遺以弗所人書四章十二大節 各攄所恩賜 竹軒 崔○○

에베소서 4 : 10~16 • 125×70cm

하나님의 全身 甲冑를 取하라
이는 惡한 날에 너희가 能히
또는 일을 行한 後에 서기 爲함이라
그런즉 서서 眞理로 너희 허리 띠를 띠고
義의 護心鏡을 붙이고 平安의 福音이
準備한 것으로 신을 신고 모든 것 위에
믿음의 防牌를 가지고 이로써 能히
惡한 者의 모든 불화살을 消滅하고
救援의 투구와 聖靈의 劍 곧 하나님의
말씀을 가지라 모든 祈禱와 懇求를 하되
恒常 聖靈 안에서 祈禱하고 이를 爲하여
깨어 求하기를 恒常 힘쓰며 여러 聖徒를
爲하여 求하라

에베소서 육장 십삼절~십팔절 竹軒 書

에베소서 6 : 13~18 • 80×70cm

我還有末了的話：你們要靠着主，倚賴他的大能大力作剛强的人。要穿戴神所賜的全副軍裝，就能抵擋魔鬼的詭計。因我們並不是與屬血氣的爭戰，乃是與那些執政的、掌權的、管轄這幽暗世界的，以及天空屬靈氣的惡魔爭戰。所以要拿起神所賜的全副軍裝，好在磨難的日子抵擋仇敵，並且成就了一切，還能站立得住。所以要站穩了，用真理當作帶子束腰，用公義當作護心鏡遮胸，又用平安的福音當作預備走路的鞋穿在脚上。此外，又拿着信德當作藤牌，可以滅盡那惡者一切的火箭；並戴上救恩的頭盔，拿着聖靈的寶劍，就是神的道；靠着聖靈，隨時多方禱告祈求，並要在此警醒不倦，為衆聖徒祈求，也為我祈求，使我得着口才，能以放胆開口，講明福音的奧秘，並使我照着當盡的本分放胆講論。以弗所書六章十至二十節言語

魔鬼를 對敵하는 싸움 崔某書

에베소서 6 : 10~20 • *175×70cm*

마귀를 대적하는 싸움

10. 끝으로 너희가 주 안에서와 그 힘의 능력으로 강건하여지고
11. 마귀의 간계를 능히 대적하기 위하여 하나님의 전신 갑주를 입으라
12. 우리의 씨름은 혈과 육을 상대하는 것이 아니요 통치자들과 권세들과 이 어둠의 세상 주관자들과 하늘에 있는 악의 영들을 상대함이라
13. 그러므로 하나님의 전신 갑주를 취하라 이는 악한 날에 너희가 능히 대적하고 모든 일을 행한 후에 서기 위함이라
14. 그런즉 서서 진리로 너희 허리 띠를 띠고 의의 호심경을 붙이고
15. 평안의 복음이 준비한 것으로 신을 신고
16. 모든 것 위에 믿음의 방패를 가지고 이로써 능히 악한 자의 모든 불화살을 소멸하고
17. 구원의 투구와 성령의 검 곧 하나님의 말씀을 가지라
18. 모든 기도와 간구를 하되 항상 성령 안에서 기도하고 이를 위하여 깨어 구하기를 항상 힘쓰며 여러 성도를 위하여 구하라
19. 또 나를 위하여 구할 것은 내게 말씀을 주사 나로 입을 열어 복음의 비밀을 담대히 알리게 하옵소서 할 것이니
20. 이 일을 위하여 내가 쇠사슬에 매인 사신이 된 것은 나로 이 일에 당연히 할 말을 담대히 하게 하려 하심이라
〈에베소서 6 : 10~20〉

我告訴那加給我力量的，
凡事都能做。

腓立比書 四章 十三節 言語

빌립보서 사장 십삼절 말씀 즉현 희재 도

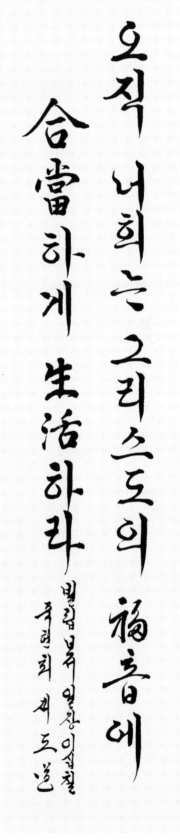

오직 너희는 그리스도의
合當하게 生活하라

빌립보서 일장 이십칠
즉현 희재 도 書

빌립보서 4：13 • 24×66cm 빌립보서 1：27上 • 17×70cm

신경 빌립보서 사장 욱힐발씀 욱힌회재도

庶 當 一 無 拤 凡 要 凡 事

籍 着 祷 告 、 祈 求 、 和 感 谢 , 将 你

們 所 要 的 告 訴 神

아무것도 염려하지 말고 다만 모든 일에 기도와 간구로

너희 구할 것을 감사함으로 하나님께 아뢰라

耶所賜、 腓立比書 四章 七節 竹軒 崔𤲟

生人意外的平安必在基督

耶穌裏保守你們的心懷意念。

모든지각에 뛰어난 하나님의 평강이 그리스도예수

안에서 너의 마음과 생각을 지키시리라

성경 빌립보서 사장 철월 말씀 주현회제도

빌립보서 4 : 7 · *35×70cm*

형제들아

무엇에든지 참되며 무엇에든지 경건하며

무엇에든지 옳으며 무엇에든지 정결하며

무엇에든지 사랑 받을만 하며 무엇에든지

칭찬 받을만 하며 무슨 덕이 있든지 무슨

기림이 있든지 이것들을 생각하라

너희는

내게 배우고 받고 듣고 본 바를 행하라

그리하면

평강의 하나님이 너희와 함께 계시리라

빌립보서 사장 팔절~구절 말씀 죽헌 최지도

빌립보서 4 : 8~9 · 45×65cm

형제들아

무엇에든지 참되며 무엇에든지 敬虔하며

무엇에든지 옳으며 무엇에든지 淨潔하며

무엇에든지 사랑받을만하며 무엇에든지

칭찬받을만하며 무슨 德이 있든지 무슨

기림이 있든지 이것들을 생각하라

너희는

내게 배우고 받고 듣고 본 바를 行하라 그리하면

平康의 하나님이 너희와 함께 계시리라

빌립보서 사장 팔절~구절 말씀 죽현 書

빌립보서 4：8~9 • 45×65cm

내가 궁핍하므로 말하는 것이
아니라 어떠한 형편에든지
나는 자족하기를 배웠노니 나는
비천에 처할 줄도 알고 풍부에
취할 줄도 알아 모든 일 곧
배부름과 배고픔과 풍부와
궁핍에도 처할 줄 아는 일절의
비결을 배웠노라
내게 능력 주시는자 안에서 내가
모든 것을 할수 있느니라

빌립보서 사장십일절~
십삼절 죽헌봉서

빌립보서 4 : 11~13 · *55×70cm*

하나님의 뜻을 아는 것으로
차게 하시고 그게 合當하게 行
하여 凡事에 기쁘시게 하고 모든
善한 일에 열매를 맺게 하시며
하나님을 아는 것에 자라게 하시고
그의 榮光의 힘을 따라 모든 能力으로
能하게 하시며 기쁨으로 모든 견딤
과 오래 참음에 이르게 하시고 우리로
하여금 빛 가운데서 聖徒의 基業의
部分을 얻기에 合當하게 하신 아버지께
感謝하게 하시기를 願하노라

성경골로새서 일장 구절~십이절 말씀

崔

골로새서 1 : 9~12 · 55×55cm

그리스도의 말씀이 너희 속에 豊盛히

居하여 모든 智慧로 彼此 가르치며 勸勉

하고 詩와 讚頌과 神靈한 노래를 부르며

感謝하는 마음으로 하나님을 讚揚하고

또 무엇을 하든지 말에나 일에나 다 主예수

의 이름으로 하고 그를 힘입어

하나님 아버지께 感謝하라

골로새 삼장십육 십칠절 묵현 희꺼도

골로새서 3 : 16~17 • 45×70cm

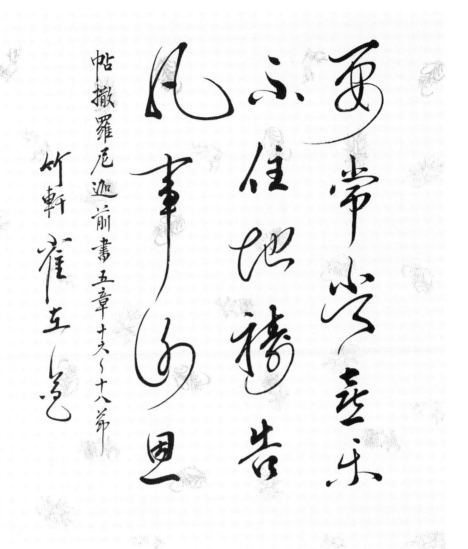

帖撒羅尼迦前書 五章 十六~十八 節

竹軒 崔在道

데살로니가前 5 : 16~18 · *20×70cm*

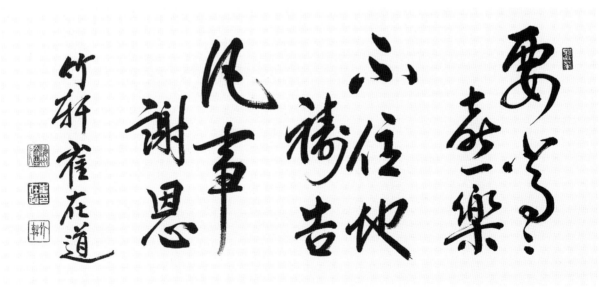

데살로니가前 5 : 16~18 · *50×65cm*

恒常 기뻐하라 쉬지말고 祈禱
하라 凡事에 感謝하라

이것이 그리스도 예수 안에서 너희를 向한 하나님의 뜻이거라 竹軒 崔左坤

데살로니가前書 五章十六七八節

要求 : 喜樂 不止 住
祷 苦 凡事 思 謝

데살로니가五장16.17.18절 竹軒 崔左坤

데살로니가前 5 : 16~18 · *33×135cm*　　데살로니가前 5 : 16~18 · *35×88cm*

平康의 하나님이 親히 너희를 穩全히 거룩하게 하시고 또 너희의 온 靈과 魂과 몸이 우리 主 예수 그리스도께서 降臨하실 때에 欠없게 保全되기를 願하노라 데살로니가前書 五章 二十三節

데살로니가前 5 : 23 · 40×70cm

우리主예수 그리스도와 우리를
사랑하시고 永遠한 慰勞와 좋은
所望을 恩惠로 주신 하나님 우리
아버지께서 너희마음을 勸하시고
모든 善한 일과 말에 굳건하게
하시기를 願하노라

데살로니가後書二章十六·七節 竹軒 崔左 章

데살로니가後 2：16~17 · 40×67cm

祝 福

願賜平安的主隨時隨事親自給你們平安！願主常與你们眾人同在！

너희에게 평강을 주시는 주께서 친히 때마다 일마다 너희 모든 사람과 함께 하시기를 원하노라

데살로니가後 3：16・40×70cm

오직 善行으로 하기를
勵하오라 이것이 하나님을
敬畏한다 하는 者들에게
마땅한 것이니라

竹軒 崔左煥

디모데전서 이장 십절

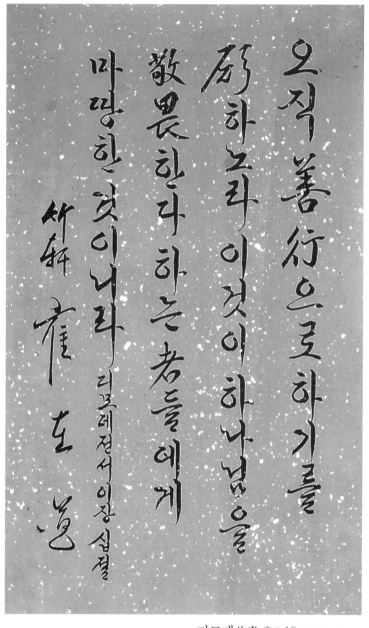

디모데前書 2：10 · *33×55cm*

하나님은 모든 사람이 救援을 받으며 眞理를
아는데에 일르기를 願하시느니라

디모데前書 二章四節 들

디모데前書 2：4 · *17×70cm*

미쁘다 이말이 여 사람이 감독의 직분을 얻으려하면 선한 일을 사모 한다

함이로다 그러므로 감독은 책망할것이 없으며 한 아내의 남편이 되며 절

제하며 근신하며 아담하며 그네를 대접하며 가르치기를 잘하며 술을

즐기지 아니하며 구타하지 아니하며 오직 관용하며 다투지 아니하며 돈

을 사랑치 아니하며 자기집을 살 다스려 자녀들로 단정함으로 복종

케 하는 자라야 할지며 사람이 자기집을 살 줄을 알지못하면 어찌 하

나의 교회를 돌아 보리요 디모데전서 삼장 일절~오절 말씀 죽헌 희재 도 봉서

監督職分者

人若想要得監督的職分，就是羨慕善工。這話是可信的。作監督的，必須無可

指責，只作一個婦人的丈夫，有節制，自守，端正，樂意接待遠人，善於教導，不因酒滋事，

不打人，只要溫和，不爭財，好好管理自己的家，使兒女凡事端莊順服。人若

不知道管理自己的家，焉能照管神

的教會呢？提摩太前書三章一至五節書

디모데前書 3 : 1~5 · 25×130cm

디모데前書 3 : 1~5 · 17×65cm

執事的資格

作執事的也是如此：必行端莊，
不一口兩舌，不好喝酒，不貪不義財；
要存清潔的良心，固守真道的奧秘。
這等人也要先受試驗，若沒有可責之處，
然後叫他們作執事。
女執事
也是如此：必行端莊，不說讒言，乃節制，
凡事忠心。只要作一個婦人的丈夫，
好好管理兒女和自己的家。因為善作執事的，
自己就得到美好的地步，並且在基督耶
穌裏的真道上大有膽量

保羅達提摩太前書
三章八~十三節
竹軒 崔在石書

디모데前書 3：8~13 · 70×70cm

8. 이와같이 집사들도 정중하고 일구이언을 하지 아니하고 술에 인박히지 아니하고 더러운 이를 탐하지 아니하고
9. 깨끗한 양심에 믿음의 비밀을 가진 자라야 할지니
10. 이에 이 사람들을 먼저 시험하여 보고 그후에 책망할 것이 없으면 집사의 직분을 맡게 할 것이요
11. 여자들도 이와 같이 정숙하고 모함하지 아니하며 절제하며 모든 일에 충성된 자라야 할지니라
12. 집사들은 한 아내의 남편이 되어 자녀와 자기 집을 잘 다스리는 자일지니
13. 집사의 직분을 잘한 자들은 아름다운 지위와 그리스도 예수 안에 있는 믿음에 큰 담력을 얻느니라

망령되고 허탄한 神話를 버리고

경건에 이르도록 네 自身을 鍊鍛하라

육체의 연단은 약간의 有益이 있으나

경건은 凡事에 有益하니 今生과 來生에

約束이 있느니라 미쁘다 이 말이여

모든 사람들이 받을 만 하도다

성경 디모데전서 사장 칠~구절 말씀 최재도

디모데前書 4 : 7~9 · 44×70cm

우리가 世上에 아무것도 가지고 온
것이 없으매 또한 아무것도 가지고
가지 못하리니 우리가 먹을 것과
임을 것이 있은즉 足한 줄로 알
것이니라 竹軒 崔孝先 左右爲
부하려 하는 者들은 試驗과 올구와
여러가지 어리석고 害로운 慾心에
떨어지나니 곧 사랑으로 破滅과
滅亡에 빠지게 하는 것이라
돈을 사랑함이 一萬惡의 뿌리가
되나니 이것을 貪내는 者들은 迷惑을
받아 믿음에서 떠나 많은 근심으로써
自己를 찔렀도다 디모데前書文章 七~十四節 左呂

디모데前書 6 : 7~10 · 85×70cm

오직 너 하나님의 사람아

이것들을 避하고 義와 敬虔과

믿음과 사랑과 忍耐와 溫柔를

따르며 믿음의 善한 싸움을 싸우라

永生을 取하라 이를 爲하여

네가 부르심을 받았고 많은 證人

앞에서 善한 證言을 하였도다

디모데前書 六章 十一十二節말씀 竹軒 崔左 믈

디모데前書 6 : 11~12 · 50×70cm

因爲神賜給我們，
不是膽怯的心，
乃是剛强、仁愛、
謹守的心。

하나님이

우리에게 주신 것은 두려워하는

마음이 아니요 오직 能力과

사랑과 節制하는 마음이니

디모데後書 一章 七篩 竹軒書

하나님이 우리를 救援하사 거룩하신
召命으로 부르심은 우리의
行爲대로 하심이 아니요 오직 自己의
뜻과 永遠 前부터 그리스도 예수 안에서
우리에게 주신 恩惠대로 하심이라

디모데後書 一章 九節 音 竹軒書

디모데後書 1 : 9 · *34×70cm*

因爲 神賜結我们, 不是 膽怯的心,
乃是 剛强仁愛謹守的心。

하나님이 우리에게 주신것은 두려워하는
마음이 아니오 오직 능력과 사랑과 절제하는
마음이니

디모데後書 一章 七節 말씀 竹軒奉書

디모데後書 1 : 7 · *30×60cm*

우리가 세상에 아무것도 가지고 온것이 없으며 또한 아무것도 가지고 가지못하리니 우리가 먹을것과 입을것이 있은즉 足한줄로 알것이니라

디모데前書 六章 七~八節 옥현 희재도 봉서

말세에 고통하는 때가 이르리니 사람들은 자기를 사랑하며 돈을 사랑하며 자긍하며 교만하며 훼방하며 부모를 거역하며 감사치 아니하며 거룩하지 아니하며 무정하며 원통함을 풀지 아니하며 참소하며 절제 못하며 사나우며 선한 것을 좋아 아니하며 배반하여 팔며 조급하며 자고하며 쾌락을 사랑하기를 하나님 사랑하는 것보다 더하며 경건의 모양은 있으나 경건의 능력은 부인하는 자니 이같은 자들에게서 네가 돌아서라

디모데後書 삼장 중에서 만족 희재도 봉서

디모데後書 3장 · 35×100cm

디모데前書 6 : 7~8 · 22×80cm

너는 이것을 알라
말세에 고통하는 때가 이르러
사람들이
자기를 사랑하며
돈을 사랑하며 자랑하며
교만하며 비방하며
부모를 거역하며
감사하지 아니하며
거룩하지 아니하며
무정하며 원통함을 풀지
아니하며 모함하며
절제하지 못하며 사나우며
선한 것을 좋아하지 아니하며
배신하며 조급하며 자만하며
쾌락을 사랑하기를
하나님 사랑하는 것보다
더하며 경건의 모양은
있으나 경건의 능력은
부인하나 이같은 자들에게서
네가 돌아서라
竹軒 崔호 ○ 디모데후서 삼장 일~오절

디모데後書 3 : 1~5 · 125×50cm

聖經은 能히 너로 하여금
그리스도 예수 안에 있는 믿음으로
말미암아 救援에 이르는 智慧가
있게 하느니라 모든 聖經은
하나님의 感動으로 된 것으로
敎訓과 責望과 바르게 함과
義로 敎育하기에 有益하니
이는 하나님의 사람으로 穩全하게 하며
모든 善한 일을 行할 能力을
갖추게 하려 함이라
竹軒 崔호 ○ 디모데後書 三章 十五~十七節

디모데後書 3 : 15~17 · 60×70cm

나는 善한 싸움을 싸우고 나의

달려갈 길을 마치고 믿음을 지켰으니

이제 後로는 나를 爲하여 義의

冕旒冠이 豫備되었으므로 곧

義로우신 裁判長이 그날에 내게 주실

것이며 내게만 아니라 主의 나타나심을

思慕하는 모든 者에게도니라

성경 디모데後書 四章 七~八節 竹軒 崔在道

나는 네가 순종할 것을 확신하므로
네게 썼노니 네가 내가 말한 것보다
더 行할 줄을 아노라
빌레몬서 일장 이십일절 말씀

兄弟여 聖徒들의 마음이 너로
말미암아 平安함을 얻었으니 내가
너의 사랑으로 말으 기쁨과 慰勞를
받았노라
빌레몬서 一章 七節 崔竹軒

빌레몬서 1 : 7 • *28×70cm*

빌레몬서 1 : 21 • *20×70cm*

일르시되
내가 반드시 너에게 복주고 복주고 복주며
너를 번성하게 하고 번성하게 하리라
히브리서 육장 십사절 말씀 우현

하나님의 말씀은 살아 있고 活力이 있어
左右에 날선 어떤 劍보다도 銳利하여 魂과
靈과 및 關節과 骨髓를 찔러 쪼개기까지 하며
또 마음의 생각과 뜻을 判斷하나니
히브리서 사장 십이절 말씀 竹軒 崔在吉

히브리서 4 : 12 · 33×70cm

히브리서 6 : 14 · 15×70cm

너희 담대함을 버리지말라 이것이

큰 상을 얻게 하느니라

너희에게 인내가 필요함은 너희가

하나님의 뜻을 행한후에

약속하신 것을 받기 위함이라

히브리서 십장 삼십오~삼십육절 말씀 최재도 書

히브리서 10 : 35~36 · *36×65cm*

按着定命, 人人都有一死,
死後且有審判。

히브리書 九章二十七節
竹軒 崔在道

한번 죽는 것은 사람에게 정해진 것이오 그후에는 심판이 있으리니

히브리서 9 : 27 · *33×120cm*

暫時잠깐 後면 오실이가 오시리니

지체하지 아니하시리라

나의 義人은 믿음으로 말미암아 살리라

또한 뒤로 물러가면 내 마음이 그를

기뻐하지 아니하리라 하셨느니라

우리는 뒤로 물러가 멸망할 者가 아니오

오직 靈魂을 救援함에 이르는

믿음을 가진 者니라

히브리서 십장 삼십칠~삼십구절

竹軒 崔左 붓

히브리서 10 : 37~39 · 50×70cm

믿음은 바라는 것들의 實狀이요
보이지 않는 것들의 證據니
先進들이 이로써 證據를 얻었느니라
믿음으로 모든 世界가 하나님의
말씀으로 지어진 줄을 우리가 아나니
보이는 것은 나타난 것으로 말미
암아 된 것이 아니니라

히브리서 십일장 일~삼 竹軒 崔호영

히브리서 11 : 1~3 · *50×70cm*

人非有信，就不能得神的喜悅；
因為到神面前來的人必須信有
神，且信他賞賜那尋求
他的人。希伯來書十一章六節 竹軒崔左煥

믿음이 없이는 하나님을 기쁘시게 하지 못
하나니 하나님께 나아가는 者는 반드시 그가
계신 것과 또한 그가 自己를 찾는 者들
에게 賞 주시는 이심을 믿어야 할지니라
히브리서 십일장 육절 말씀 최재도

믿음은 바라는 것들의 實狀이오
보이지 않는 것들의 證據니라
希伯來書 十一章 一節 竹軒 崔左煥

히브리서 11 : 1 · *20×65cm*

히브리서 11 : 6 · *50×70cm*

형제 사랑하기를 계속하고

손 대접하기를 잊지 말라

이로써 不知中에 天使들을

待接한 이들이 있었느니라

히브리서 십삼장 일이삼절 竹軒

히브리서 13 : 1~3 • *33×70cm*

뜻 사람과 더불어 화평함과

거룩함을 따르라 이것이 없이는

아무도 주를 보지 못하리라

히브리서 십이장 십사절 말씀 ● 竹軒

히브리서 12 : 14 • *30×70cm*


그러므로 우리는 예수로 말미암아 恒常 讚頌의 祭祀를 하나님께 드리자 이는 그 이름을 證言하는 입술의 열매니라
히브리書 十三章 十五節 竹軒


예수 그리스도는 어제나 오늘이나 永遠도록 同一하시니라
성경히브리서 십삼장 팔절말씀 竹軒 崔○○

證言하는 입술의 열매니라 이는 그 이름을 讚頌의 祭祀를 하나님께 드리자 恒常 그러므로 우리는 예수로 말미암아

히브리書 十三章 十五節 竹軒

예수 그리스도는 어제나 오늘이나 永遠도록 同一하시니라

성경히브리서 십삼장 팔절말씀 竹軒 崔○

히브리서 13 : 8 • *20×70cm*

히브리서 13 : 15 • *22×70cm*

慾心이 孕胎한즉 罪를 낳고 罪가 長成한즉 死亡을 낳느니라 성경 야고보서 일장 십오절 崔○○

너희 中에 누구든지 智慧가 不足하거든 모든 사람에게 厚히 주시고 꾸짖지 아니하시는 하나님께 求하라 그리하면 주시리라 야고보書 一章五節 竹軒

야고보서 1 : 5 · *19×78cm*

야고보서 1 : 15 · *23×68cm*

너 兄弟들아

第一 사람이 믿음이 있노라하고 行함이

없으면 무슨 有益이 있으리요

그 믿음이 能히 自己를 救援 하겠느냐

第一곳 弟十 姉妹가 헐벗고 日用할

糧食이 없는데 너희중에 누구든지

그에게 일르데 平安히 가라 덥게하라

배부르게 하라 하며 그몸에 쓸것을 주지

아니하면 무슨 有益이 있으리요

이와같이 行함이 없는 믿음은 그 自體가

죽은 것이라 야고보서 이장 십사~십칠절 竹軒 崔도풍

야고보서 2 : 14~17 · *70×70cm*

한 입에 讚頌과 詛呪가 나오는도다
내 兄弟들아 이것이 마땅하지 아니하니라
샘이 한 구멍으로 어찌 단물과 쓴물을
내겠느냐 야고보서 삼장 십절 십일절 회 쩌도 筆

혀는 곧 불이오 不義의 世界라
혀는 우리 肢體中에서 온몸을
더럽히고 삶의 수레바퀴를 불사르
나니 그 사르는 것이 地獄불에서
나느니라 야고보서 삼장 육절 竹軒 崔左 筆

야고보서 3 : 6 • *28×70cm*

야고보서 3 : 10~11 • *25×70cm*

오직

위로부터 난 智慧 는 첫째 聖潔하고

다음에 和平하고 寬容하고 良順

하며 矜恤과 善한 열매가 가득하고

偏見과 거짓이 없나니

和平하게 하는

者들은 和平으로 심어 義의 열매를

거두느니라 야고보서 삼장 십칠~십팔절

야고보서 3：17~18・44×70cm

너희 中에 苦難當하는 者가 잇으나 그는 祈禱할것이오 즐거워하는 者가 잇으나 그는 讚頌할지니라

야고보서오장십삼절 竹軒 崔玉子

야고보서 5 : 13 · *28×70cm*

너희中에

病든者가있느냐 그는 敎會의

長老들을 請할것이오

그들은 主의 이름으로 기름을

바르며 그를爲하여 祈禱할지니라

믿음의 祈禱는 病든者를 救援

하리니 主께서 그를 일으키시리라

或是 罪를 犯하였을지라도 赦하심

을 받으리라 그러므로

너희 罪를 서로 告白하며 病이 낫기를

爲하여 서로 祈禱하라

義人의 懇求는 役事하는힘이

큼이니라

雅各書 五章 十四~六節 竹軒 崔○○

야고보서 5 : 14~16 • *85×70cm*

모든 肉體는 풀과 같고 그 모든 榮光은 풀의 꽃과 같으니 풀은 마르고 꽃은 떨어지되 오직 主의 말씀은 世世토록 있도다

베드로前書 一章 二十四節 竹軒 호

또 모든 肉體는 풀과 같고 그 모든 榮光은 풀의 꽃과 같으니 풀은 마르고 꽃은 떨어지되 오직 主의 말씀은 世世토록 있도다

聖經 베드로前書 一章 二十四節 竹軒 호

베드로前書 1 : 24~25 · 26×80cm

베드로前書 1 : 24 · 24×70cm

凡有血氣的，盡都如草；他們的美榮都像草上的花。草必枯乾，花必凋謝；惟有主的道是永存的。所傳給你們的福音就是這道

또 모든 육체는 풀과 같고 그 모든 영광은 풀의 꽃과 같으니 풀은 마르고 꽃은 떨어지되 오직 주의 말씀은 세세토록 있도다 하였으니 너희에게 전한 복음이 곧 이 말씀이니라 벧전일장 이성사 오현

베드로前書 1：24~25・43×60cm

萬物的結局近了。所以你們要謹慎自守，儆醒禱告。最要緊的是彼此切實相愛，因為愛能遮掩許多的罪。你們要互相款待，不發怨言。各人要照所得的恩賜彼此服事，作神百般恩賜的好管家。若有講道的，要按著神的聖言講；若有服事人的，要按著神所賜的力量服事，叫神在凡事上因耶穌基督得榮耀。原來榮耀、權能都是他的，直到永遠。阿們！彼得前書 四章 七〜十一節

竹軒 崔圭東 書

베드로前書 4 : 7~11 · 63×70cm

7. 만물의 마지막이 가까이 왔으니 그러므로 너희는 정신을 차리고 근신하여 기도하라

8. 무엇보다도 뜨겁게 서로 사랑할지니 사랑은 허다한 죄를 덮느니라

9. 서로 대접하기를 원망 없이 하고

10. 각가 은사를 받은 대로 하나님의 여러 가지 은혜를 맡은 선한 청지기 같이 서로 봉사하라

11. 만일 누가 말하려면 하나님의 말씀을 하는 것 같이 하고 누가 봉사하려면 하나님이 공급하시는 힘으로 하는 것 같이 하라 이는 범사에 예수 그리스도로 말미암아 하나님이 영광을 받으시게 하려 함이니 그에게 영광과 권능이 세세에 무궁하도록 있느니라 아멘

〈베드로전서 4 : 7~11〉

젊은 者들아 이와같이 長老들에게 順從하고 다 서로 謙遜으로 허리를 동이라

하나님은 驕慢한 者를 對敵하시되 謙遜한 者들에게는 恩惠를 주시느니라 그러므로

하나님의 能하신 손 아래에서 謙遜하라 때가 되면 너희를 높이시리라

베드로前書 오장 오절~육절 竹軒 崔在道

베드로前書 5 : 5~6 · 45×70cm

306

너희 念慮를 다 主께 맡기라 이는 그가

너희를 돌보심이라 謹愼하라 깨어라

너희 對敵 魔鬼가 우는 獅子같이 두루

다니며 삼킬 者를 찾나니 너희는 믿음을

굳게하여 그를 對敵하라 이는 世上에 있는

너희 兄弟들도 同一한 苦難을 當하는 줄을

앎이라

베드로전서 오장 칠절~구절 즉 五 희 재 도

베드로前書 5 : 7~9 · 45×70cm

베드로後書 1 : 5~7 · 30×70cm

베드로後書 1 : 5~7 · 27×70cm

사랑하는 者들아

主께는 하루가 천년 같고 천년이
하루 같다는 이 한가지를 잊지 말라
主의 약속은 어떤이들이 더디다고
생각하는 것 같이 더딘것이 아니라
오직 主께서는 너희를 向하여 오래
참으사 아무도 멸망하지 아니하고 다
회개하기에 이르기를 願하시느니라
그러나 主의 날이 도둑 같이 오리니
그날에는 하늘이 큰 소리로 떠나가고
물질이 뜨거운 불에 풀어지고 땅과
그中에 있는 모든 일이 드러나리로다
이 모든 것이 이렇게 풀어지리니 너희가
어떠한 사람이 되어야 마땅하뇨
거룩한 行實과 敬虔함으로 하나님의
날이 臨하기를 바라보고 간절히 사모하라
그날에 하늘이 불에 타서 풀어지고
물질이 뜨거운 불에 녹아지려니와
우리는 그의 약속대로 義가 있는 곳인
새 하늘과 새 땅을 바라보도다

성경베드로후서 사랑 발췌~심상필씀 崔 두선 謹書

베드로後書 3：8~13 • 130×75cm

═ 하나님의 은혜를 맡은 청지기 ═

만물의 마지막이 가까이 왔으니
그러므로 너희는 정신을 차리고
근신하여 기도하라 무엇보다도 뜨겁게
서로 사랑할지니 사랑은 허다한 죄를
덮느니라 서로 대접하기를 원망없이
하고 각각 은사를 받은 대로 하나님의
여러가지 은사를 맡은 선한 청지기
같이 서로 봉사하라
만일 누가 말하려면 하나님의 말씀을
하는 것 같이 하고 누가 봉사하려면
하나님이 공급하시는 힘으로 하는 것
같이 하라 이는 범사에 예수 그리스도로
말미암아 하나님이 영광을 받으시게
하려함이니 그에게 영광과 권능이
세세에 무궁하도록 있느니라 아──멘

베드로전서 사장철절~심일섭 말씀 희재 도씀

베드로前書 4：7~11 • 100×70cm

그가 우리를 爲하여 목숨을
버리셨으니 우리가 이로써 사랑을
알고 우리도 兄弟들을 爲하여 목숨을
버리는 것이 마땅하니라
누가 이 세상의 재물을 가지고 형제의
궁핍함을 보고도 도와줄 마음을 닫으면
하나님의 사랑이 어찌 그 속에 居하겠느냐
자녀들아 우리가 말과 혀로만 사랑하지
말고 行함과 眞實함으로 하자

요 一三章 十六~十八
최재도 씀

요한 1書 3 : 16~18 • 60×70cm

這世界和其上的情慾都要過去,

이 세상도 그 정욕도 지나가되 오직 하나님의 뜻을 행하는 이는 영원히 거하나니라

惟獨善行神旨之人則永遠長存。

요한一書二章十七節書 竹軒 崔在道

너희 믿음에 德을 德에 知識을 知識에 節制를 節制에 忍耐를 忍耐에 敬虔을 敬虔에 兄弟友愛를 兄弟友愛에 사랑을 더하라

聖經 베드로後書 一章 五~七節 竹軒書

베드로後書 1：5~7・27×70cm

요한 1書 2：17・26×90cm

311

遣要家不足上的情慾都要過去

惟有遵行神旨言的是永遠常存

이 세상도 그 정욕도 지나가되 오직 하나님의 뜻을 행하는 이는 영원히 거하느니라

요한 1書 二章 十七節 海愚 崔左道

요한 1書 2 : 17 · 23×93cm

사랑하는 者들아

第一우리 마음이 우리를 責望할 것이 없으면 하나님 앞에서 膽大함을 얻고 무엇이든지 求하는 바를 그에게서 받나니 이는 우리가 그의 誡命을 지키고 그 앞에서 기뻐하시는 것을 行함이라

요한 1書 三章 二十一~二十二節 言 竹軒 崔左涏 士

요한 1書 3 : 21~22 · 37×70cm

312

사랑하는 者들아

우리가 서로 사랑하자 사랑은 하나님께
屬한 것이니 사랑하는 者마다
하나님으로부터 나서 하나님을 알고
사랑하지 아니하는 者는 하나님을 알지
못하나니 이는 하나님은 사랑이심이라
하나님의 사랑이 우리에게 이렇게
나타난바 되었으니 하나님이 自己의
獨生子를 世上에 보내심은 그로 말미암아
우리를 살리려 하심이라
사랑은 여기 있으니 우리가 하나님을
사랑한 것이 아니오 하나님이 우리를
사랑하사 우리 罪를 贖하기 爲하여
和睦祭物로 그 아들을 보내셨음이라

요한一서 四章七~十節 言 竹軒

요한 1書 4 : 7~10 · *90×70cm*

사랑하는 者들아

하나님이 이같이 우리를 사랑하셨은
즉 우리도 서로 사랑하는 것이 마땅하도다
어느때나 하나님을 본 사람이 없으되
萬一 우리가 서로 사랑하면 하나님이
우리 안에 居하시고 그의 사랑이 우리 안에
穩全히 이루어지느니라 그의 聖靈을
우리에게 주시므로 우리가 그 안에 居하고
그가 우리 안에 居하시는 줄을 아느니라
아버지가 아들을 世上의 救主로 보내신
것을 우리가 보았고 또 證言하노니
누구든지 예수를 하나님의 아들이라
是認하면 하나님이 그의 안에 居하시고
그도 하나님 안에 居하느니라
하나님이 우리를 사랑하시는 사랑을
우리가 알고 믿었노니 하나님은 사랑이시라
사랑 안에 居하는 者는 하나님 안에
居하고 하나님도 그의 안에 居하시느니라

요한일서 사랑 십일절~십육절 말씀 竹軒 崔在道

요한 1書 4 : 11~16 · *115×70cm*

우리가 하나님을 사랑하고 그의
誡命들을 지킬 때에 이로써 우리가
하나님의 子女를 사랑하는 줄을
아느니라 하나님 사랑은 이것이니
우리가 그의 誡命들을 지키는 것이라
그의 誡命들은 무거운 것이 아니로다
무릇 하나님께로부터 난 者마다 世上을
이기느니라 世上을 이기는 勝利는 이것이
니 우리의 믿음이니라

海恩 崔道 和

요한일서 오장 이절~사절

요한 1書 5 : 2~4 • 63×70cm

314

보라
아버지께서 어떠한 사랑을 우리에게 베푸사
하나님의 子女라 일컬음을 받게 하였는가
우리가 그러하도다 그러므로 뽀이 우리를
알지 못함은 그를 알지 못함이라
사랑하는 者들아 우리가 믿숀은 하나님의
子女라 將來에 어떻게 될지는 아직
나타나지 아니하였으나 그가 나타나시면
우리가 그와 같을줄을 아는 것은 그의
참 모습 그대로 볼 것이기때문이니
主를 向하여 이所望을 가진 者마다 그의
깨끗하심과 같이 自己를 깨끗하게 하느니라

요한一書三章一~三絹 仲伏罒前 竹軒海如崔

요한 1書 3 : 1~3 · 80×70cm

萬一 우리가 사람들의 證言을
받을진대 하나님의 證據는 더욱
크도다 하나님 證據는 이것이니 그의
아들에 對하여 證據하신 것이니라
하나님의 아들을 믿는 者는 自己 안에
證據가 있고 하나님을 믿지 아니하는
者는 하나님을 거짓말하는 者로
만드나니 이는 하나님께서 그 아들에
對하여 證言하신 證據를 믿지 아니하였
음이라 또 증거는 이것이니 하나님이
우리에게 永生을 주신 것과 이 生命이
그의 아들 안에 있는 者에게는 生命이 있고
하나님의 아들이 없는 者에게는
生命이 없느니라

요한일서 오장 구절~십이절 말슴
竹軒 崔在道

요한 1書 5 : 9~12 · 96×70cm

315

恩惠와 矜恤과 平康이
하나님 아버지와 아버지의 아들
예수그리스도께로부터 眞理와
사랑가운데서 우리와함께 있으리라
⊙요한이서일장삼절

요한 二書 1:3 • *25×52cm*

行하라 하심이라
너희가처음부터들은바와같이 그가운데서
따라 行하는것이오 誡命은 이것이니
사랑은 이것이니 우리가 그誡命을

요한 이서 일장육절 海州崔

요한 二書 1:6 • *25×70cm*

親愛的兄弟阿

我願你凡事興盛身體健壯

正如你的靈魂興盛一樣 約翰三書二節

사랑하는자여

네영혼이 잘됨같이 네가

범사에 잘되고 강건하기를

내가 간구하노라 요한三서 二절말씀

竹軒 奉書 筆

요한 三書 1 : 2 · 48×70cm

사랑하는 者여
惡한 것을 本받지 말고 善한 것을 本받으라
善을 行하는 者는 하나님께 屬하고
惡을 行하는 者는 하나님을 뵈옵지 못
하였느니라

요한 三書 1 : 11 · 崔竹軒 海州

요한 三書 1 : 11 · *30×70cm*

사랑하는 者들아

너희는 너희의 至極히 거룩한 믿음 위에

自身을 세우며 聖靈으로 祈禱하며

하나님의 사랑 안에서 自身을 지키며

永生에 이르도록 우리 主 예수 그리스도의

矜恤을 기다리라 유다서 一章 二十~二十一節 海州崔

유다서 1 : 20~21 · 40×70cm

主神

我是阿拉法，我是俄梅戞，是昔在、今在、以後永在的全能者○啟示錄一章八節二言 竹軒書

즉하나님이 이르시되 나는 알파와 오메가라 이제도 있고 전에도 있었고 장차 올 자요 전능한 자라 하시더라

요한 계시록 일장 팔절 말씀 죽헌 쓰다

요한啓示錄 1：8 · 32×70cm

네가 말하기를
나는 富者라 부요하여 不足한 것이
없다 하나 네 困苦한 것과 可憐한
것과 가난한 것과 눈먼 것과 벌거벗은
것을 알지 못하는도다
내가 너를 勸하노니 내게서 鍛鍊한
金을 사서 富饒하게 하고 흰옷을 사서
입어 벌거벗은 羞恥를 보이지 않게 하고
眼藥을 사서 눈에 발라 보게 하라
무릇 내가 사랑하는 者를 責望하여
懲戒하노니 그러므로 네가 熱心을 내라
悔改하라 요한啓示錄 三章十七~十九節 竹軒 崔左均

요한啓示錄 3：17~19・78×70cm

321

說﹔阿们！頌讚、榮耀、智慧、感謝、尊貴、權柄、大力 都歸与我们的 神，直到永永遠遠。阿们！啟示錄七章十二節言

아멘 찬송과 영광과 지혜와 감사와 힘이 우리 하나님께 세세토록 있을지어다 아멘

요한계시록 칠장 십이절 말씀을 주현

요한啓示錄 7：12・40×70cm

요한啓示錄 15：3~4 · 130×70cm

요한啓示錄 21：3~7 · 110×70cm

3. 내가 들으니 보좌에서 큰 음성이 나서 이르되 보라 하나님의 장막이 사람들과 함께 있으매 하나님이 그들과 함께 계시리니 그들은 하나님의 백성이 되고 하나님은 친히 그들과 함께 계셔서

4. 모든 눈물을 그 눈에서 닦아 주시니 다시는 사망이 없고 애통하는 것이나 곡하는 것이나 아픈 것이 다시 있지 아니하리니 처음 것들이 다 지나갔음이러라

5. 보좌에 앉으신 이가 이르시되 보라 내가 만물을 새롭게 하노라 하시고 또 이르시되 이 말은 신실하고 참되니 기록하라 하시고

6. 또 내게 말씀하시되 이루었도다 나는 알파와 오메가요 처음과 마지막이라 내가 생명수 샘물을 목마른 자에게 값없이 주리니

7. 이기는 자는 이것들을 상속으로 받으리라 나는 그의 하나님이 되고 그는 내 아들이 되리라

〈요한계시록 21：3~10〉

寶座에 앉으신 이가 일으시되 보라

내가 萬物을 새롭게 하노라 하시고 또

일으시되 이 말은 信實하고 참되니

記錄하라 하시고 또 내게 말씀하시되

일우었다 나는 알파와 오메가요

처음과 마지막이라

내가 生命水 샘물을 목마른 者에게

값없이 주리니 이기는 者는 이것들을

相續으로 받으리라

나는 그의 하나님이 되고 그는 내 아들이

되리라 요한啓示錄 二十一章五~七節 仲伏晋前識 海州 崔圧

요한啓示錄 21：5~7・70×70cm

看哪，我必快來！賞罰在我，
要照各人所行的報應他。
我是阿拉法，我是俄梅戛；我是
首先的，我是末後的；我是初，
我是終。 요한啓示錄 二十二章 十二、十三節 崔在道

보라 내가 속히 오리니 내가 줄 상이 내게
있어 각 사람에게 그가 행한대로 갚아 주리라
나는 알파와 오메가요 처음과 마지막이요
시작과 마침이라 성경 계시록 이십이장 십이 십삼절

요한啓示錄 22：12~13・60×70cm

萬一 누구든지 이 두루마리의 豫言의 말씀에서

除하여 버리면 하나님이 이 두루마리에 記錄

된 生命나무와 및 거룩한 城에 參與함을

除하여 버리시리라 이것들을 證言하신 이가

이르시되 내가 眞實로 速히 오리라 하시거늘

아멘 主여 오시옵소서 主예수의 恩惠가

모든 者들에게 있을지어다 아멘 海艸 崔

요한啓示錄 22：19∼21・45×70cm

만일
누구든지 이 두루마리의 豫言의 말씀에서
除하여 버리면 하나님이 이 두루마리에
記錄된 生命나무와 및 거룩한 城에 參與함을
除하여 버리시리라 이것들을 證言하신이가
이르시되 내가 眞實로 速히 오리라 하시거늘
아멘 主예수여 오시옵소서 啓示錄 二十二章十九~二十節
崔竹軒 海竹

요한啓示錄 22：19～20・45×70cm

327

〈하나님을 사랑하는 이들에게〉

• 모든 성경은 하나님의 감동으로 된 것으로 교훈과 책망과 바르게 함과
 의로 교육하기에 유익하니 〈디모데후서 3 : 16〉
• 천지는 없어지겠으나 내 말은 없어지지 아니하리라 〈누가복음 21 : 33〉
• 하나님의 말씀은 살아있고 활력이 있어 〈히브리서 4 : 12 上〉
 평소 성경(하나님의 말씀) 말씀을 읊조리는 중에
 마음에 와 닿는 요절을 붓글씨로 다양하고
 특징있게 구상하여 서예작품 오백여점을 모아서
 요절집을 내게 되었습니다.
• 성경은 개정 전·후를 사용하였습니다.
• 서예 작품은 한글·한문·한글한문 혼용으로 구분하였습니다.
• 한문 작품은 중국 성경을 사용하였습니다.

이 성경(하나님의 말씀) 요절집을 읽는이마다
성령의 감화 감동 은혜 충만하시기를 기원드립니다.

저 자 와 의
협 의 하 에
인 지 생 략

성경요절집
복 있는 사랑

인쇄일 2019년 9월 1일
발행인 2019년 9월 5일

저 자 죽헌 **최 재 도**
 경남 밀양시 상남면 예림1길 26
 055-355-5808(자택), 055-355-8861(서실) / 010-9028-8661

펴낸곳 ❁ ㈜이화문화출판사
주 소 서울시 종로구 인사동길 12 (대일빌딩 3층 310호)
T E L 02-732-7091~3(구입문의)
FAX 02-725-5153
홈페이지 www.makebook.net

등록번호 제300-2015-92호
I S B N 979-11-5547-405-1

값 40,000원